U0045798

日本の色圖鑑

序

各位聽到日本的色彩時，會想像到什麼樣的顏色呢？

應該會想到櫻色、藤色、鶯色……等等現在也經常聽見的色名吧。

這些大多是來自於大自然的色彩。

日本人是對色彩非常敏感的民族。

在山川與大海所形成的多變地形與四季之中，

我們的祖先是與自然共存，以農耕維生的民族。

從天空的色彩來判斷天氣、辨別稻穗的細微色彩變化，

對他們來說，肯定是比對現代人而言還要重要的能力。

將顏色與四季轉化為詩詞的娛樂、和服的文化，

也催生了許多細膩的色彩差異。

然而，我們的生活有了很大的變化。

山上種植著全年不會枯黃的常綠樹木，

006

開著野花的河岸被填平，轉而種植華麗的外國花卉，

商店一整年都販售著同樣的食材，

使得人們變得不太能感受到季節的轉變。

孩子們不再到山野中奔跑，

四周都充滿了有著紅色或黃色遊樂器材的公園，或是數位化的色彩。

日本的色名或許總有一天也會和朱鷺一樣走向滅絕。

這本書是為了不太了解日本傳統色彩的孩子、

以及教養兒女的母親所製作的。

在不熟悉大自然的孩子眼裡，

古時日本人的感性或許反而更加耀眼。

存在於日本的色彩遠比這本書所介紹的色彩還要豐富。

但願這些美麗的色彩都能夠傳承給下一代。

※關於日本的傳統色彩眾說紛紜，色彩與名稱可能會有模稜兩可的情形，或者也會因書籍等而有不同的命名。

目　次

雀色	鶯色	鶸色	夏蟲色	芥子色	飴色	小豆色	抹茶色	焦茶色	栗色	胡桃色	淺蔥色	鳥子色	茄子紺	葡萄色	柿色	橙色	小麥色	苗色	檜皮色	枯草色	朽葉色
96	94	92	90	88	86	84	84	82	78	76	74	72	70	68	66	64	62	60	58	56	54

墨色	胡粉色	灰色	鉛色	錆色	鐵色	綠青	秘色	漆黑色	納戶色	褐色	藍色	茜色	胭脂色	亞麻色	生成色	朱色	丹色	江戶紫	群青色	琉璃色	琥珀色
184	182	180	178	176	174	172	170	168	166	164	162	160	158	156	154	152	150	148	146	144	142

紅梅色

正如紅梅般，
鮮豔又高貴的粉紅色。

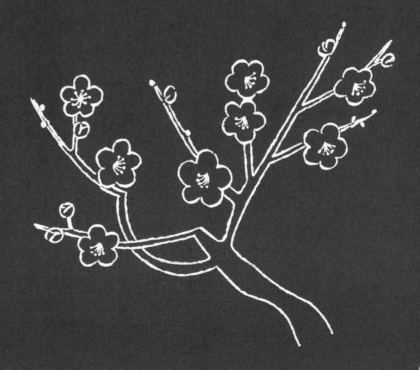

#ea9395
C12 M52 Y14 K0

說到梅花，正是代表由冬天轉變為春天的象徵。梅花是薔薇科梅屬的花，也是非常吉祥的花卉。它會在一年之初綻放，又具有解熱、調理胃腸的藥效，因此也是很實用的藥材。梅花的造型本身也經常用在具有吉祥意義的事物上，就如同祝賀用的紅白饅頭那樣，梅花也有紅色與白色的花，正給人代表喜慶的印象。像櫻花一樣容易簡化成圖形，或許也是梅花經常被應用在設計上的原因之一。其實當初會從中國引進梅子到日本，主要目的是為了入藥使用，不過因為其小巧圓潤的外觀，在平安時代很受貴族喜愛，所以也會用在襲色目（依季節或年齡等因素區分的和服內外層之配色名稱）上。想要創造出非常鮮豔的深粉紅色，就必須反覆染色，或是織入紅色，所以在古時候也是很奢侈的顏色。根據深淺，又會衍生出「淡紅梅」、「中紅梅」、「濃紅梅」等不同的色名。日文中會以「いい塩梅（好鹽梅）」來形容程度恰當，原意就是指醃製酸梅的鹽量用得恰到好處。可見梅花是與日本人的生活息息相關的花卉。

 薄紅梅

比紅梅更淡的粉紅色，類似淡紅色梅花的色彩。根據紅花染的深淺，可以區分為「薄紅梅」、「中紅梅」、「濃紅梅」等名稱。從古到今都經常使用在和服上。

 灰梅

極淡的粉紅色混合少量的灰色，在年紀增長，變得更能駕馭和服的時候，會很適合這種沉穩又高雅的顏色。有點類似米色。

 梅染

以梅樹皮等材料熬煮成的染液來染布的顏色。別名又稱「加賀染」。紅褐色稱為「赤梅」，黑褐色稱為「黑梅」。

花與果實都很廣為人知的梅花，經常被應用在和服、水引、器皿與和菓子等方面。

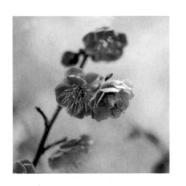

桃色

以桃花的顏色為概念的可愛粉紅色。

#f09199
C0 M55 Y19 K0

撫子色

用以形容日本女性的「大和撫子」源自於秋之七草中的河原撫子（長萼瞿麥），從桃色中去除黃色調的粉紅色，就是其花朵的色彩。從平安時代就使用到現在。

今樣色

比桃色更深的粉紅色。因為是平安時代很流行的色彩，所以色名的意思是「現在流行的顏色」。因此根據記述的不同，色調也會有些差異。

莓色

與其說是日本自古以來的色名，不如說是「Strawberry」這個從西洋的顏色而來的色彩。比現代人經常看到的草莓色還要帶紫，也更黯淡。

說到桃色就給人一種可愛的印象。日本人對桃花的第一印象是桃之節句（女兒節），而在桃之節句會用到的菱餅和雛霰等點心，也經常用到粉紅色。比起雛霰等用在食品上的桃色，實際上傳統色彩的桃色會稍微偏黃，顏色比紅梅色淡、比櫻色深。雖然國外也有稱為「Peach」的色彩，但卻不像日本是指花的顏色，而是指果肉的顏色。即使是意思相同的色名，從名稱是取自花朵而不是可供食用的果實來看，就能知道日本人是多麼喜愛欣賞花草的民族。在日本，桃樹自古以來就是能夠驅邪的神聖樹木，和梅樹同樣屬於很實用的藥材。女兒節起源於平安時代的五節句之一──「上巳之節句」，目的是祈求孩童健康、消災解厄。另外，桃子也代表長壽，理想樂土則稱為「桃花源」，可見桃花是多麼特別的花。桃色在現代人的心目中也是很有親切感的色彩，看著桃色就讓人萌生勇氣，心情也會變得更加正面積極。

因為女兒節和桃子給人的印象，桃色很容易讓人聯想到女孩子。除了衣服之外，腮紅、口紅等化妝品也經常用到這種顏色。

櫻色

讓人聯想到日本的
美麗淡紅色。

#fef4f4
C0 M17 Y6 K0

◆ 相關色彩

櫻鼠

帶著淡淡灰色的黯淡櫻色。色名有「鼠」字就代表它比原本的顏色更灰濁，因此較灰濁的梅色就稱為「梅鼠」。在和服中是很受歡迎的顏色。

灰櫻

與櫻鼠非常相似，是帶著灰色的櫻色。給人的印象比櫻鼠稍微明亮一點，據說是到了近代才出現的色彩。

一斤染

以一斤（600g）紅花染料染一匹絲綢的顏色。紅花是高價的染料，在平安時代是禁止穿著的，但如果是淡淡的色彩，身分低的人也能使用。

就像許多外國人看到櫻花就會感受到濃濃的日本風情一樣，櫻花是日本的景色中不可或缺的元素。在帶著霧氣的春日，站在油菜花與新綠之中眺望山邊的櫻樹，看著這樣的景色能讓人自然而然的放鬆身心。在日本，護理師所穿的淡粉紅色服裝也很接近櫻色，據說這種色彩具有讓人感受到溫柔和安寧的心理效果。櫻色也可以安撫激動的情緒，避免產生紛爭。賞花的文化如果沒有櫻花，恐怕也無法成立。從許多人都能記住染井吉野櫻、八重櫻、枝垂櫻、山櫻等品種名稱看來，櫻花可以說是很貼近多數日本人的花卉。淡淡的色彩和櫻花花瓣給人一種虛幻的印象，但在夜晚賞花時，櫻花雖然是粉紅色，卻不會顯得突兀，具有能融入周遭的自然色彩中；而且在春天的自然色彩中，淡色反而比較顯眼。泛著微微紅暈的女性臉龐，也可以用櫻色來形容。英文的「Cherry」指的是櫻桃的果實顏色，與櫻色完全不同。

櫻鯛、櫻餅、櫻蝦與櫻貝等，有許多物件都是以櫻花來命名。這種粉紅色在某種意義上可說是日本人的基礎色。

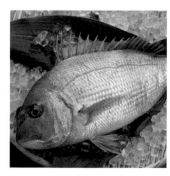

躑躅色

彩繪山野的濃烈紅紫色。

#cf4078
C0 M80 Y3 K0

❖ 相關色彩

薔薇色

非常鮮豔的粉紅色。薔薇色源自於國外的Rose，是到了近代才開始盛行的色彩，與其相近的日本傳統色彩有躑躅色和薄紅色。

紅梅色

紅梅花般的華麗粉紅色。在平安時代很受貴族歡迎，常用在襲色目上。根據深淺還分為「淡紅梅」、「中紅梅」、「濃紅梅」等等。

赤紫

在鮮豔的躑躅色中加上紫色的色彩。在源氏物語的「宿木」中，有描寫到光源氏使用紫色錦繡和紅紫色日用品的場景，所以是屬於高貴的色彩。

在日本的傳統色彩中，躑躅色是非常鮮豔的紅紫色。它是代表春天的顏色，也是很受歡迎的和服色目（色調）。躑躅也就是杜鵑花，有白、紅、橘、紫等各式各樣的顏色，從以前開始就經常出現在山野或公園等地的，就是這種紅紫色的顏色。杜鵑花從過去到現在一直是民眾很熟悉的常見花朵，《萬葉集》之中也可以看到它的名字。在日本，大人看到杜鵑花就會聯想到日本庭園，不過對小孩來說，杜鵑花是可以在放學路上摘來吸食花蜜的花；然而其中也有像蓮華杜鵑那樣會引起呼吸困難的有毒品種。為什麼杜鵑花明明是植物，但是別名的部首卻不是木部或草部而是足部呢？「躑躅」的日文漢字有「用腳踩踏地面」、「跳躍」等意思。據說躑躅這個名稱，就是來自於吃了有毒杜鵑的羊當場跳躍掙扎的樣子。在西方，園藝化的杜鵑花稱為「Azalea」，在日本也有些車輛的色彩會命名為Azalea pink。

雖然乍看之下是很華麗的顏色，但躑躅色卻常見於歷史悠久的物品上。萩花的色彩也是接近躑躅色的紅紫色。

薔薇色

常用來形容美好人生的幸福象徵。

#d53e62
C0 M85 Y23 K0

◆ 相關色彩

牡丹色

鮮豔的紅紫色。牡丹的原種是帶著紅色調的紫花，牡丹色便是指這樣的顏色。明治文學等作品中也出現過這個色名，當時在女性之間很流行。

薄紅色

另一種唸法是「うすくれない（USUKURENAI）」。到了近年才唸作「うすべにいろ（USUBENIIRO）」。在以紅色為主的情況下，會是用來形容黯淡的色調，所以深淺的程度會因時代而異。

灰色

如樹木燃燒後留下的灰燼般的色彩。因為是介於白色與黑色中間的顏色，所以也和英文名稱的「Gray」一樣具有「曖昧不明」的意義。

要說是日本的傳統色彩，薔薇色確立的時代或許太接近現代了。

不過，以日文的色名來說，它是最常使用在日常生活中的色名之一。

比如說「雙頰染上薔薇色」是形容薔薇科薔薇屬植物的紅花色彩；人們也會用「薔薇色的人生」、「薔薇色的日子」、「薔薇色的未來」等句子，來形容充滿希望的幸福狀態。這或許是來自於薔薇特有的華麗、優美、甜美的形象，使它成為不同於日常野花的特別花朵。

實際上婚禮等場合也常使用到薔薇，西方人求婚時會贈送12朵花所組成的「Dozen rose」。可見「薔薇色」是從國外的文化以及國外的「Rose」色名所聯想到的色彩，但其實薔薇在平安時代唸作「しょうび（SHOOBI）」，早就為人所知。平安時代也存在著「薔薇色」的名稱，但實際上作為色名使用是在明治時代以後的事。與薔薇色相反，代表悲觀的顏色是「灰色」。

說到薔薇色就讓人聯想到婚禮。雖然實際上的薔薇有各式各樣的色彩，但西洋的傳統色彩「Rose」也同樣是深粉紅色。

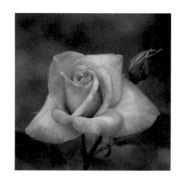

紅色

用紅花反覆染出的
高貴鮮紅。

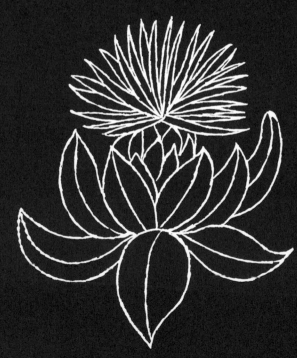

#d7003a
C0 M100 Y65 K10

◆ 相關色彩

 中紅

和紅色相比，雖然保有鮮豔度，黃色調卻比較強，是江戶前期經常使用的色名。由於搓揉紅花加以染色的手法，有時又稱「なかもみ（中揉）」。

 韓紅

鮮豔的紅色。是用來強調進口紅花的紅色名稱。指的是染色8次的「紅之八鹽」這種在紅花染物之中也很濃烈的染料色彩。

 退紅

有點黯淡的紅色。在染色前會先用薑黃和黃蘗等染料染過，相對於禁止使用的紅色，一般人也能獲准使用。在現代常用於口紅的顏色。

雖然日文中有「くれない（KURENAI）」和「べに（BENI）」兩種不同的唸法，但基本上指的都是同樣的顏色。它是將大量菊科的紅花乾燥後當作染料，反覆染成的鮮豔紅色。從平安時代開始就是一般女性不能穿著的禁色，也是令人憧憬的高貴顏色。在過去的日本提到紅色，指的如果不是這個顏色就是朱色。相對於給人神聖印象的朱色，紅色則是讓人聯想到染料或口紅、腮紅等女性的顏色。根據明度和彩度，紅色又有「中紅」、「韓紅」、「退紅」、「薄紅」等各式各樣的衍生色名。日本頒發給對國家有貢獻者的「紅綬褒章」緞帶也是紅色。另外，其實日本的國旗「日章旗」正中央的圓形就定義為紅色。

「紅」代表博愛與活力，「白」代表神聖與純潔。日本被稱為「日出之國」（太陽升起的國度），國旗就象徵了日出。日本人認為神靈寄宿在大自然之中，描繪自然的象徵「御天道樣」（太陽神）的顏色，就定義為這種紅色。；由此可見這個色彩對日本人來說有多麼重要。

紅花是黃色的花朵。經過好幾道步驟，可以把布料漸漸染成紅色。現代人說到紅色就會聯想到口紅。

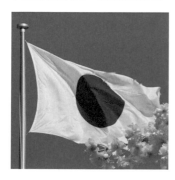

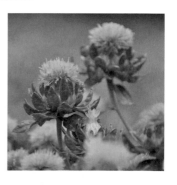

藤色

経常被用在和服上的
柔和紫色。

bbbcde
C40 M35 Y0 K0

淡藤色

較淡的藤色。「薄藤色」同樣也是偏淡的藤色，但色彩的濃度與淡藤色有些微的不同，薄藤色略深一點。

藤紫

嚴格來說，這個顏色給人的感覺比較接近真正的紫藤花。色調比藤色更深，非常鮮明。從江戶後期到明治時代經常出現。

紅藤

在受歡迎的藤色中加上淡淡紅色的色彩。別名又稱為「紅掛藤」。此外，也因為它比藤色更適合年輕人的緣故，所以也稱作「若藤」（「若」在日文中有年輕之意）。

令人聯想到典雅日本女性的淡藍紫色。與枝垂櫻相同，成串垂掛的紫藤花綿延不絕的模樣，也是日本人喜愛的風景之一。紫藤花代表從4月下旬到5月上旬的季節，這種淡淡的花朵顏色，在明亮溫暖的陽光中看起來，充滿了日本風情。紫藤是日本歷史悠久的花木，也曾在萬葉集中被歌頌，此外還有野田長紫藤、赤花紫藤、曙光紫藤、八重紫藤、白花紫藤等許多品種。雖然紫色對日本人來說，是代表最高地位的高貴色彩，但這種藤色卻是過去任誰都能穿著的流行顏色。因為它是混合著淡它在現代也廣受歡迎，是高雅又沉穩的柔和色彩。

粉紅色和水藍色的中間色調，許多人都能從中感受到溫柔或神祕的魅力。在屬於中間色的紫色中，藤色又被細分為「淡藤色」、「薄藤色」、「青藤色」、「紅藤色」、「白藤色」等相關色彩，這就證明了藤色有多麼常被使用到。特別是在和服中，不只是服裝本身的顏色，連包袱巾、扇子以及法事所使用的袱紗等用品，也經常看得到藤色。

紫藤花的花朵色彩。平安時代等會舉辦欣賞紫藤花的宴會。現代人也很喜愛藤色，因而經常使用。

桔梗色

比真實花朵更鮮艷的
秋季代表色。

5654a2
C75 M75 Y10 K0

紅桔梗

在桔梗色中加上紅色染成的濃烈紅紫色。它是從江戶時代開始使用的色名，也是很受女性歡迎的華麗紫色。

紺桔梗

在桔梗色中添加紺色的深藍紫色。染布時要先染成紺色，再用蘇方或紅花等染料染成帶紫的顏色。很接近黑色的紺色。

龍膽色

龍膽和桔梗同樣是代表秋天的花。和小巧又惹人憐愛的龍膽花一樣，稍偏黯淡的藍紫色和桔梗比起來，給人一種可愛的感覺。是清少納言所喜歡的花卉。

雖然「春之七草」到現在還是很有名，但是一說到「秋之七草」的話，應該有很多人都沒有太大的印象了。這是因為和會用來食用以祈求無病消災的春之七草不同，秋之七草是用來欣賞以感受季節之美的植物，而桔梗便包含在秋之七草中。秋之七草過去當然是非常常見的野生花草，庶民也能欣賞，可是現在桔梗卻被認定為瀕臨絕種的植物。同樣屬於秋之七草的澤蘭、長蕚瞿麥、黃花龍芽草也不斷減少，秋之七草總有一天會無法齊全。桔梗是從夏天到秋天會開出星形花朵的藍紫色花卉，它是非常吉祥的植物，在風水方面也是能招來好運的花朵。根部能當作中藥使用，明智光秀和土岐光衡等許多武士，也採用了形狀勻稱的五角形桔梗紋作為家徽。安倍晴明所使用的五芒星也被稱為桔梗印。代表桔梗花的桔梗色，從平安時代開始便十分受人喜愛，它的藍紫色比真正的桔梗花更加鮮豔。此外，還有「紺桔梗」、「紅桔梗」、「桔梗納戶」等顏色。

雖然桔梗色似乎是現代不常聽到的色名，但其實也會廣泛運用在工業製品上。

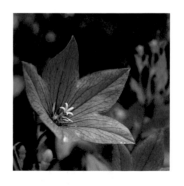

花色

過去的人認為
這就是花的顏色。

4d5aaf
C79 M69 Y0 K0

相關色彩

露草色

露草（鴨跖草）的古名叫做「月草」。因為取自鴨跖草的藍色色素易溶於水，所以現在有時候也會使用在友禪染的底稿上。

勿忘草色

類似勿忘草的明亮水藍色。因為是原產於歐洲的花，約於明治時代才在日本野化。又被稱為戀人之花，其日文譯名在日本廣為人知。

舛花色

帶灰的藍色。是江戶後期的人氣演員——第5代市川團十郎所用過的顏色，舛是源自市川家的家徽「三舛」，意思就是市川家的花色。

聽到「花色」這個名稱，現代人會想像出什麼樣的顏色呢？應該有很多人都會聯想到粉紅或黃色等明亮的暖色系吧。因為現在的花朵大多是種植在花圃當中，或是被放在花店裡販售，而這些花又多以西洋的鮮豔色彩為主；不過對古代的人來說，花卻是生長在山野的植物。花色又稱「縹色」（或是花田色），據說是藍染中的鴨跖草所呈現的顏色。話雖如此，但為什麼鴨跖草會是花的代表色呢？在使用藍染的過去，有個說法認為藍色的染料是取自鴨跖草。而且大自然中生長的野生日本花卉以鴨跖草為首，繡球花、阿拉伯婆婆納、附地菜、山琉璃草、梓木草等藍色的花出乎意料的多。順帶一提，對蜜蜂來說，看得最清楚的顏色是藍色到紫色，據說這是因為野花需要昆蟲授粉以傳宗接代，才會演化出藍色的花瓣。傳統色彩之中也有稱為露草色的顏色，是與露草（鴨跖草的日文名稱）的花瓣一模一樣的漂亮藍色。

從以前開始，野外綻放的花朵就有許多是藍色或藍紫色。大自然之中存在著很多美麗的藍色。

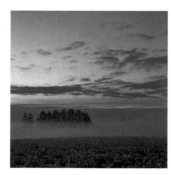

菫色

比想像中更濃烈的紫色。
英文名稱為Violet。

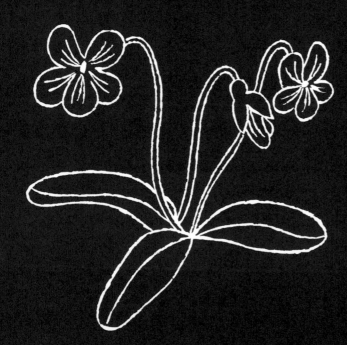

#7058a3
C68 M81 Y0 K0

菖蒲色

鮮豔的藍紫色。菖蒲的花瓣顏色。即使是同樣的日文漢字，要唸作「しょうぶいろ（SHOOUBUIRO）」的才是這個顏色。如果是唸作「あやめいろ（AYAMEIRO）」的話，就是更偏紅色調的紫色。

紫苑色

稍偏藍的黯淡紫色，指的是日本的野花、菊科紫苑屬的紫苑花顏色。作為秋季色彩的代名詞，在平安時代經常被使用到。

紫

藍色與紅色的中間色，紅色調比董色更強。紫色是高貴的顏色，在日本宮廷或寺院都是屬於上位者的顏色。在現代，是經常被使用到的基礎顏色。

指的是如董菜科董菜屬的花朵一般帶藍的紫色。應該有很多人都會想像成更淡的紫色吧？雖然統稱為董菜，卻有好幾十種，而且顏色也不同；不過在現代，會生長在柏油路裂縫中的最常見董菜的顏色就是董色。英文名稱為Violet。要說它與大家熟知的Purple有什麼不同的話，Purple是稍偏紅的紫色，而Violet是偏藍的紫色。以彩虹為例，雖然在日本人看來是7種顏色，但有些國家則認為是6種甚至是5種顏色。在我們人類的肉眼可見光之中，波長最短的顏色就是藍紫色，人類無法看見波長比它更短的色彩，而被視為極限的顏色就是Violet。標示為「UV」的紫外線，其中的「U」是Ultra，「V」則是Violet的縮寫，和日本相比Violet在國外反而是很常使用的色名。日本雖然從以前開始就有董菜，然而演變成董色這種色名卻也是近代的事。外觀看似柔弱的董菜，實際上卻會巧妙的利用蜜蜂和螞蟻，是一種善於謀略的花卉。一旦了解它的性質，對這個色名的印象說不定也會稍微改變。

董菜的種籽上面附著著食物，能吸引螞蟻來搬運。花蜜則藏在只有蜜蜂能採到的構造中。色光中的董色是人類肉眼可見的顏色。

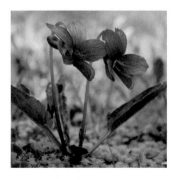

葵色

也被用於德川家家徽的錦葵花顏色。

#aa89bd
C40 M50 Y0 K0

相關色彩

薄色

別名「淺紫」。意指黯淡的紫色。相對於平安時代最高級的深紫，比它低階的顏色就會冠上「薄」或「淺」。

半色

介於深紫和薄紫之間的色彩。因為根據身分訂定的「位色」規定，庶民不能使用深紫，所以人們會調製這種沒有固定階級的半調子顏色來欣賞。

似紫

因為用紫根染成的紫色很昂貴，所以江戶時代的庶民會模仿其紫色，用豆科蘇方或茜草科茜草等染料來染出這種紫色。

葵的日文平假名是「あおい（AOI）」，正好與「藍色」同音，但它並非藍色，而是比藍色更深的紫色。雖然是現在很少使用的色名，卻有著悠久的歷史，是從平安時代開始就有的傳統色彩之一。錦葵科的花朵有藍色、白色及粉紅色等各種顏色，而為什麼會將這種顏色稱為葵色呢？據說是因為在古時候紫色是最高貴的顏色，所以就將錦葵花中的紫色品種用來代表其色名。光是以花來命名的紫色色名，就有藤色、菫色、菖蒲色、紫苑色、桔梗色、龍膽色、杜若色等，種類之多就是其證據。德川家的家徽「三葉葵」是以立葵（蜀葵）三枚設計而成的標誌，據說它原本是身為家臣的本田忠勝的家徽，但因受到德川家康喜愛才被換用的。立葵具有直挺挺朝著太陽綻放的習性，因為其「立って仰ぐ（站立仰望）」的姿態，才有了發音相近的「タチアオイ（立葵）」這個名稱。因為在初夏其花朵會盛開，所以葵色也經常被當作夏季的代表色使用在和服上。不屈服於梅雨，莖筆直的挺立，大大的花朵朝向太陽綻放的模樣，讓人聯想到勇者。

葵色是稍偏黯淡的紫色。也因為「葵」的日文讀音很好聽，所以在以前的日本社會是很受歡迎的色彩。

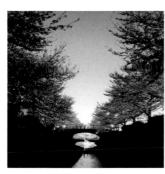

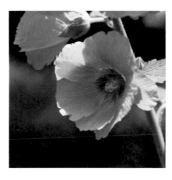

栀子色

用栀子的果實染成的黃色，又名不言色。

#fdca4d
C0 M30 Y80 K0

相關色彩

黃梔子

相對於使用梔子果實和少量紅花染出的梔子色，黃梔子指的是單純只用梔子果實染出的顏色。淺黃色。

深梔子

雖然和梔子色一樣是用梔子果實和少量紅花染成的顏色，但卻比梔子色更濃更深。很接近山吹色。

赤梔子

和梔子色與深梔子一樣使用了梔子果實和紅花，不過是紅色調更多的顏色。給人明亮的印象，對現代人來說很接近橘色。

茜草科梔子屬的梔子花是白色。這個名稱不是源自於花的外觀，而是指用梔子的果實染成的黃色。它在過去的時代中是指發色很漂亮的黃色，而梔子色主要在江戶時代廣受歡迎。梔子的果實是很有名的食用色料，也是具有解熱等效果的生藥，現代人做金團餡時，也經常用它來為番薯染色，對家庭主婦來說或許是很熟悉的顏色。其實梔子果實一開始是被用來染「黃丹」的底色，而且沒有特別的色名，但因為在平安時代用梔子果實染色，再加上一點紅花的紅所染出的顏色很漂亮的緣故，所以才有了「梔子色」的色名，並且成為經常被使用的顏色。不過因為它和皇太子所穿著的黃丹是很相似的顏色，所以也曾經歷過一小段被列為禁色的時代。梔子是常綠灌木，會在初夏開始一朵一朵開花，結果的季節是在晚秋，因為其果實不管多麼成熟都不會和其他果實一樣裂開，所以梔子的日文名稱音同「口無し（沒有嘴巴）」，而其色彩又稱「不言色」。梔子色是現代人也能輕鬆染出的布料顏色。

有些梔子花生長在山上，有些則是人工種植的園藝花卉。如果種出果實，可以試著挑戰看看染布。

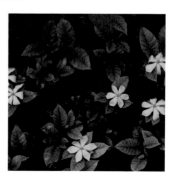

山吹色

在晚春同時開花，以花朵的顏色彩繪山野。

山吹茶

在山吹色中加上茶色的顏色。外觀接近金色，別名又稱「金茶」。在衣服和配件、包袱巾、腰帶等物品上，都經常看到這種顏色。

萱草色

取自百合科萱草的花朵顏色，明亮又帶黃的橙色。萱草的別名又叫「忘憂草」，是能夠使人遺忘死別傷痛的葬禮之花。

承和色

仁明天皇喜愛的菊花黃色。因為他會種植黃色花朵，喜歡穿著這種色彩的服飾，所以才以天皇的年號「承和」來命名。

在日本，連小孩子可能也聽說過這個色名。它是在現代也經常使用在各種事物的顏色，根據JIS的色彩規格，山吹色是「鮮豔而帶紅的黃色」。山吹就是薔薇科棣棠花屬棣棠花的日文名稱，它在古代是代表黃色的詞彙，從平安時代就使用到現在。山吹主要生長在山中，原本是因其枝葉搖擺的樣子而被稱為「山振」，後來才漸漸演變成日文發音相近的「山吹」。它們會在晚春同時開花，因此也是春天的季語。

在萬葉集之中，這種花卉是經常被歌頌的主題。喜歡薔薇類花卉的人有時會稱山吹為「Japan rose」、「Yellow rose」，代表較為低調的美。過去是隨處可見的花朵，人們也能看到山野染上山吹色的景象，現在在庭園等處也能看到山吹的花朵。另外，大小金幣的金色也會用山吹色來形容，在江戶時代，「山吹」就暗指用來賄賂的金幣。應該有人在時代劇裡看過反派角色拿「山吹色的點心」送給貪官的橋段。

山吹色有時候是「黃金色」，有時候是「偏紅的黃色」，色名的使用範圍很廣泛。

油菜花色

在田園與河邊綻放，
宣告春天來臨的油菜花色。

#ffec47
C2 M11 Y75 K0

相關色彩

菜種油色

帶綠的混濁黃色，以前的菜籽油就是這種顏色，別名為「菜種色」。從菜籽油普遍被當作燈油使用的江戶時代就開始拿來染色。

女郎花色

「女郎花」是黃花龍芽草的日文名稱，也包含在萬葉集等作品所歌詠的秋之七草內，這種帶綠的淡黃色就是其花朵的顏色。現在花和顏色都已經很少見了。

蒲公英色

蒲公英的花朵顏色。被當作色名使用是近代的事，但蒲公英本身從以前到現在都是很受歡迎的春季花卉。是帶暖調的色彩，與現在所說的黃色幾乎相同。

就算不知道油菜花色這個色名，應該也沒有日本人不知道油菜花是什麼顏色。從這一點來看，它是讓人聽一遍就能記住的色名。油菜花色出現的時代出乎意料的晚，「菜種色」、「菜種油色」比較早出現，顏色也和花的顏色不同。因為名稱容易和花朵的顏色混淆，所以後來才產生花的色名。至於為什麼油的顏色會比這種常見花朵的顏色更早出現，是因為在江戶時代，菜籽油是改變了庶民生活的重要物品。菜籽油現在是很受矚目的健康油品，但在過去是經常用來點燈的油。在還沒有燈油的時代，太陽一下山就是漆黑一片，什麼事都不能做。不過，在人們懂得用菜籽油點燈之後，就能在家裡做裁縫，或是運用夜晚的時間。因為如此，過去菜籽油是比油菜花更親近民眾的物品。用水車或手工榨取的菜籽油，是有點混合到草綠色的偏綠黃色，油菜花色則是很有春天氣息的明亮黃色，衣服等都經常使用這種顏色。

現在菜籽油的純度變高，是很清澈的黃色，愈來愈接近油菜花色。在蝴蝶身上也看得到這種顏色。

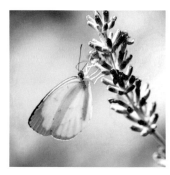

卯花色

讓人聯想到雪一般的卯花，呈現帶藍的白色。

#f7fcfe
C5 M0 Y8 K0

❖ 相關色彩

白花色

帶著淡淡水藍色的白色，指的是白色花朵的顏色，白色中帶著極淡的藍紫色調。這種高雅的色彩讓人聯想到白花，在和服中也是很受歡迎的顏色。

白菫色

如同白色菫菜花一般，是很接近白色的淡紫色。「菫色」成為色名是近年的事，白菫色是比它更晚出現的色名，經常用在和服上。

白瓷色

如同在有田、瀨戶、京都等地燒製的白瓷一般的白色，稍微有點混濁，但極度接近白色，比卯花色和白花色還要白。

在日本說到卯花，比起真正的花，說不定有很多人都會想到用來做菜的豆渣（卯花）。卯花是在日本的山野可以看到的虎耳草科溲疏的花，枝葉的前端會開著成串的小小白花，看起來像是枝頭上的積雪，所以又稱「雪見草」，不過它的花期卻是在初夏。日本人之所以會用卯花來稱呼豆渣，有人說是因為那蓬鬆的白色外表很相似；也有人說是因為它的樹幹是中空的，在日文中寫作「空木」，所以才會用「から（空）」和「おから（豆渣）」製造雙關語的效果。雖然嚴格來說，偏黃的豆渣還比較接近生成色，但傳統色彩中的卯花色，卻是指稍帶藍色調的白色。它也是平安時代的襲色目之一，在傳統色名中可說是相當具代表性的白色。它經常被形容為如雪一般潔白的花，從平安時代開始就會用來表現潔白的程度。此外，據說因為卯花會在陰曆的4月開花，所以4月才會稱為「卯月」，關於卯花的謎團還真不少。這種淡淡的色彩正好就代表了日本傳統色彩的優點。

右邊的照片就是卯花，真實花朵幾乎是純白色。以和服的襲色目來說，是外白、內萌黃的搭配。

若草色

清澈的明亮黃綠色。
代表年輕女性的色彩。

#c3d825
C33 M0 Y92 K0

相關色彩

若菜色

比若草色更淡的黃綠色，是類似剛過立春時發芽的嫩苗色彩。在這之後，青草和嫩芽會隨著季節的推移而成長，漸漸變化為若草色。

若葉色

嫩苗繼續成長，在歷經嫩草階段後變成嫩葉時的顏色。是比若草色偏藍，很柔和但有點黯淡的沉穩黃綠色。

若芽色

比若菜色淡一點的黃綠色。因為色調很淡，外表給人的印象與其說是黃綠，其實更接近黃色。感覺像是早春剛發芽的葉片色彩。

早春發芽的嫩草色，清澈的明亮色彩很接近人們眼中的黃綠色，給人一種純真又鮮嫩的印象。代表嫩草的「若草」，從以前開始就是用來形容年輕女性的詞彙，在《源氏物語》、《伊勢物語》等古典文學中也是同樣的意思。不過，據說它是到近代才確立為色名，類似色有「若菜色」、「萌黃色」等等，「若菜色」比若草色更淡，比較像是還留有寒意的立春後不久的青草顏色。相反的，「萌黃色」是可以在新綠季節看見的鮮豔黃綠色。按照季節的順序，以若菜→若草→萌黃來記憶的話，就很容易抓到色彩的感覺。美國的著名兒童文學作品《小婦人》（奧爾柯特／著），是描寫在鄉下城鎮長大的四姊妹的少女時代，原文標題是《Little Women》，在日本出版時則翻譯為《若草物語》。似乎從這樣的插曲也可以發現，對日本人來說，「若草色」就是代表純真少女的顏色。

若草色正如其名，給人一種青春鮮嫩的感覺。此外，也帶給人潔淨感或是積極向上的印象。

若竹色

具有清爽感的綠色。
會讓人聯想到迅速成長的年輕人。

#68be8d
C68 M13 Y59 K0

青竹色

成長後青竹的顏色，會比若竹色更綠。如果說若竹給人的是一種年輕人的感覺，那麼青竹則代表了沉穩的大人氣息。

老竹色

在青竹色中混合鼠色的暗沉綠色。給人的印象正如經驗豐富的成熟大人，彷彿是熟年、壯年後期、初老等時期的聖賢。

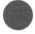

肥後煤竹

由燻黑的竹色「煤竹色」衍生而來，是偏黑的黃褐色，至於肥後的由來則尚不明確。煤竹色另有「柳煤竹」、「藤煤竹」等色名。

剛開始成長後的嫩竹顏色，顏色比成長後的青竹更淡，稍微帶黃色調。雖然也很接近「青竹色」，但若竹色稍微偏深一點，也可以形容為帶有清爽感的綠色。經常使用在給年輕人穿的和服（外出用服或振袖）上，具有「如同筆直成長的竹子一般」的意涵。「若竹煮」等料理所使用的若竹（嫩竹），並不是指色名的若竹，而是竹筍。因為一般可供食用的竹筍，是前端還沒有長出地表的竹子，所以成長到呈現「若竹色」的竹子並不適合食用。食用竹筍收成的季節大約是4月，經常會和生海帶一起做成燉煮料理。與若竹同義的詞有「新竹」和「今年竹」等等，這些詞指的都是「今年長大的竹子」。此外，成長快速的竹子自古以來便是人們熟悉的吉祥植物，而在形容某種事物的等級時，又會以「松、竹、梅」來區分出高、中、低。其中最受日本人喜愛的「中」就是竹子，十分令人玩味。以色彩的區別來說，光是竹子就有若竹色、青竹色、老竹色等多種變化，可見竹子對日本人來說是多麼熟悉的植物。

竹色並不是單一色彩，還會用年輕竹子、年老竹子等來區分顏色，可見竹子從以前到現在都是很貼近日本人的植物。

常磐色

強勁有力的綠。
象徵永久不變的色彩。

#007b43
C82 M0 Y78 K40

◆ 相關色彩

千歲綠

介於常磐色和松葉色中間的深綠色。雖然顏色比常磐色稍微混濁一點，卻也能讓人充分感受到代表永久不變的堅毅。

松葉色

比千歲綠稍微明亮一點的綠色。很接近一般人心中覺得的深綠色，跟常磐色和千歲綠比起來，給人的感覺會比較鮮嫩。

若綠

讓人聯想到嫩松葉的淺黃綠色，就像是把強而有力的松葉色沖淡的感覺。可以用來形容新綠的季節。是暗沉的深綠「老松」的對比色。

色彩正如松樹和杉樹等全年都維持綠色的常綠樹葉片。雖然是帶點茶色的強勁綠色，但和代表松葉色彩的「松葉色」相比，給人略偏黯淡的印象。「常磐」是代表始終如一、永久不變的詞彙，因此色名中包含著人們的祈願和讚頌的意念。由與「常磐」幾乎同義的「千歲」所衍生出的「千歲綠」，也是非常相似的色彩，不過「常磐色」給人的印象介於「千歲綠」和「松葉色」之間。「常磐」又可以寫成「常盤」、「常葉」、「ときわ」（舊假名用法）等等，全都具有永久不變的意思。在漢字寫作「常磐」、唸作「じょうばん」（SHOOBAN）」的情況下，指的是茨城縣東北部到福島縣東南部的地區，意思是舊國名的常陸國和磐城國的統稱。全年都生長著綠色葉片的常綠樹，也可以稱為常磐木。

常綠樹的色彩。圍籬等處也會使用全年皆綠的常綠樹。種植杉樹等常綠樹的山野，總是呈現一片綠色，因而沖淡了色彩的季節感。

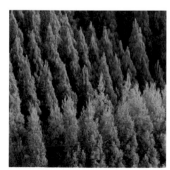

木賊色

稍偏黯淡的深綠。
散發著成熟品格的顏色。

#3b7960
C86 M46 Y70 K8

❖ 相關色彩

深綠色

黑色調很強的濃烈綠色。雖然比一般人所想像的「深綠」還要暗，又帶有厚重感，但色彩中卻還能看出強而有力的藍色和黃色調。

海松色

海松指的一種是名為松藻的藻類，生長在淺海的岩石等處，也可供食用。顏色是帶點茶色調的深黃綠色。

天鵝絨

讓人聯想到天鵝絨布料的深邃綠色。天鵝絨的光澤感和天鵝的翅膀很相似，因而得名。絨指的是偏厚的布料。

木賊是屬於多年生常綠植物的蕨類植物，它的外觀看起來像是細小的竹子，莖部也有類似竹子的節。因為乾燥後就會硬得可以研磨刀刃，所以在日文中又寫作「砥草」，現代人有時候也會用它來代替砂紙修飾木工製品。「木賊色」是指木賊莖部的顏色，是稍帶黑調的深綠色。雖然和「常磐色」比起來會覺得有點黯淡，但這種沉穩的深調，卻能讓人感受到穩重安定的成熟品格。它是歷史悠久的染料，在平安時代很會用來染公家的便服「狩衣」。江戶時代很流行木賊色的和服，近年來也漸漸定調為高齡者所穿著的和服色彩。木賊除了用在庭院和插花等觀賞用途外，乾燥的莖也可以當作生藥使用。另外，「收割木賊」是秋天的季語。從這些意義來看，木賊自古以來便是很貼近日本人的植物，可以使用在生活的各方面，用途十分廣泛。

有些人會在庭院裡種植木賊，但它們那強壯又繁殖力強的特性，有時也會造成困擾。把它想像成蚊香的顏色就會很容易理解了。

柳色

稍微混濁的黃綠色中
洋溢著神祕的氣息。

#93b37a
C44 M12 Y63 K0

經常能在街道旁和河岸邊看見的柳樹，是常出現在鬼故事裡的樹木，在日本大多是指垂柳這個品種。「柳色」就是指其葉片的顏色，外觀給人的感覺是有些混濁的黃綠色。雖然不偏黑但因為藍色調較強，所以色彩稍偏黯淡，搭配上隨風飄揚的柔軟枝葉，這種黃綠色洋溢著一種神祕的氣息。這個色名的歷史很悠久，平安時代的文獻中也留有紀錄，到了染布文化大為盛行的江戶時代以後，「柳染」、「裏葉柳」、「柳鼠」等衍生色名逐漸誕生，而在現代的染布領域中，也有很多色名都有「柳」字。聽到柳樹，許多人都會聯想到垂柳，但柳樹的種類光是日本國內就有約30種，長出的花穗形似貓尾巴的細柱柳也是其中之一。裡面也有葉子是圓形或蛋形的柳樹，以及和垂柳、細柱柳完全不像的種類，由此可見柳樹的品種非常多樣。雖然是日本人很熟悉的樹木，柳樹卻也具有充滿神祕感的一面。

❖ 相關色彩

柳染

帶著微微灰色調的黃綠色。有人說它和柳色與柳葉色相同，但外觀給人的感覺比柳色更偏藍，也帶著高貴的氣息。

柳茶

指的是帶有茶色調的柳色，也是帶灰的混濁黃綠色。「柳茶」是很柔和的色調，也很類似正要發芽的柳樹芽色彩。

柳鼠

比裏葉柳更淡，是混合了淺淺灰色的色彩，也可以形容為含有淡淡綠色的鼠色。雖然是看起來具清涼感的顏色，但也帶著柔和氛圍。

現在與古色古香的街道很相襯的柳樹，已經不像以前那麼常見了。由於鬼故事給人的印象，人們對它敬而遠之。

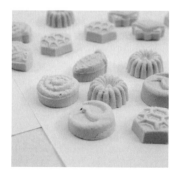

苔色

沉穩的黃綠中帶著侘寂的概念。
代表了日本美學的色彩。

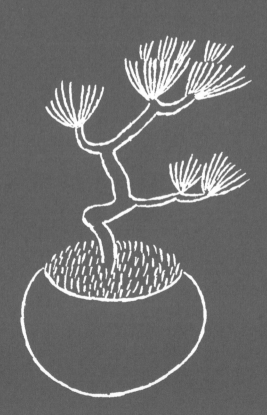

69821b
C62 M41 Y83 K2

相關色彩

抹茶色

是將蒸過的茶葉用石臼磨成的抹茶的色彩，是稍微黯淡又柔和的黃綠色。應該有人覺得它和抹茶比起來，比較像是加了牛奶的抹茶歐蕾吧。

青鈍

在青色中混合了淡灰色的色彩。和色調冰冷的鐵紺比起來稍微混濁一點，所以給人的印象比較柔和；也可以形容成是在鈍色中混合了青色的顏色。

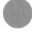
深川鼠

偏青綠的淡灰色。在江戶時代曾經流行過，據說當時在深川，討厭華美色彩的年輕男子和藝妓們，很喜歡穿著這種顏色。

苔蘚是光在日本國內就有不下兩千種的植物。每種苔蘚的造型和色彩都各不相同，「苔色」卻從平安時代就流傳下來，是象徵苔蘚的顏色。這種顏色給人的印象是沉穩的黃綠色，看起來也像是混合了灰色的深綠。雖然因人而異，但或許有些人會覺得它比真正的苔蘚顏色更混濁。換言之就是，有不少實物的色彩都是出乎意料的鮮豔。苔蘚經常被用在日本庭園或盆栽，京都的西芳寺（苔寺）就是很有代表性的例子。日本的國歌「君之代」中也歌詠道：「直至山岩長綠苔。」所以苔蘚可說是展現日本的文化與精神時不可或缺的植物。在能劇、茶道、花道、庭園、建築等藝術領域，以及催生出侘寂美學（一種以接受短暫和不完美為核心的日式美學）的室町時代東山文化中，苔蘚都扮演了很重要的角色，而在足利義政所建立的銀閣寺，也是重要的景觀之一。近年來漸漸開始有年輕女性在室內種植觀賞用的苔蘚，苔蘚療癒人心的效果也蔚為話題。苔色在英文中稱為Moss green，在時尚領域也已經是眾人眼中的熱門色彩。

雖然苔蘚有各式各樣的顏色，日本人所想像的就是這種顏色。苔色的生物也不少。

裏葉色

偏白的高雅黃綠色中，隱藏著日本人的細膩情感。

#94b090
C35 M10 Y45 K0

◆ 相關色彩

裏葉柳

又稱裏柳。比柳染淡淡一些的淡黃綠色，看起來的感覺比柳色或柳染更輕盈。色名來自於柳葉的背面。

薄青

和在字意上給人的感覺不同，是帶黃的淡綠色，這是因為從前的綠色是被歸類在青色的體系中；交通號誌的青色實際上也接近綠色。

干草色

和草給人的印象不同，是接近明亮的藍色。因為帶著微量的綠色成分，所以看起來有一點混濁。是比傳統色彩中的水色更深、更鮮明的色調。

「裏葉色」在日文中的意思就是葉子背面的顏色。許多葉子背面都覆蓋著白色絨毛般的組織，顏色看起來比正面更白且混濁。因此「裏葉色」就像是在淡黃綠中混合著白色一般的顏色。因為色調比鮮明的黃綠更沉穩，所以帶著一種高雅的氛圍。艾草、葛、柳葉就是很好的樣本，特別是柳葉，因為隨風飄動時經常會露出背面，所以也衍生出「裏葉柳」（別名：裏柳）這個色名，不過色相和「裏葉色」幾乎相同；硬要區別的話，「裏葉色」比「裏葉柳」稍微明亮一點。雖然世界上有一些來自於葉片的顏色，但據說幾乎沒有聚焦在葉片背面的顏色。就這層意義來說，在「裏葉色」和「裏葉柳」之中，可說是隱藏了生活在豐饒大自然中的日本人，其所擁有的細膩情感。它也是歷史悠久的色名，平安時代的文獻中就留有紀錄，這種高雅又兼具潔淨感的色調，也經常使用在現代的和服上。

從前的日本人連葉子的背面都可以拿來當作色名。因為裏葉色是很柔和的顏色，所以經常使用在毛巾或手帕上。

朽葉色

偏褐的橙色。衍生色之中有許多細膩的變化。

917347
C50 M57 Y80 K4

❖ 相關色彩

青朽葉

在朽葉色中加上微量的綠所呈現的色彩，也可以說是比較沉穩的黃綠色。在傳統色彩中，綠色是屬於青色體系的規則，也體現在這個顏色上。

黃朽葉

介於朽葉色和青朽葉之間的黃褐色，又稱為「淡朽葉」。和青朽葉與赤朽葉一樣，屬於朽葉色的變相色之一。

赤朽葉

帶紅的朽葉色，接近一般人想像中的紅褐色。色彩形象比朽葉色更華麗，也給人高貴的印象。是朽葉色的變相色之一。

光是看到朽葉這個名字就讓人很容易想像，不以落葉而是以朽葉為名，從中可以感受得到日本人的優雅品味，但「朽葉色」指的就是掉落在地面的葉片色彩。這種充滿情調的色名，可以讓人聯想到在秋季到冬季的森林裡散步時，踩到被風吹落的枯葉而發出陣陣聲響的情景。色彩給人的印象接近偏褐的橙色，或是偏紅的黯淡黃色。或許有人會心想「落葉不是也有很多種顏色嗎？」，而「朽葉色」確實有衍生出名為「赤朽葉」、「黃朽葉」、「青朽葉」、「濃朽葉」、「薄朽葉」的色名。不只如此，這些色名全都有出現在平安文學中，過去甚至被稱為「朽葉四十八色」，令人驚訝於古人對細微色彩差異的識別能力。相撲的決勝技巧一般來說有四十八種，實際上的數量則依時代而異，從30到300種都有。最近也有偶像團體的名稱使用到48這個數字。

順帶一提，「四十八」是「數量眾多」的比喻。

朽葉的顏色很沉穩，給人穩重的印象。這種顏色也很適合用在男性的和服上。

枯草色

描繪感性的日本美學，
淡淡的枯黃色調。

#e4dc8a
C15 M30 Y50 K0

◆ 相關色彩

草色

在JIS的色彩規格中是「黯淡的黃綠」。據說它也是最古老的色名，指的是嫩草成長後變深的顏色，比鮮嫩的若葉色更深。

若草色

意指如同春天剛發芽的草原嫩草般鮮嫩的黃綠色，給人新鮮和嶄新等印象，也是現代人所謂的維他命色系。

枯茶

染色的名稱。帶灰色調的深茶色。顏色類似腐朽前的枯葉，和焦茶很相近。

「枯草色」是淡淡的混濁黃色，這樣的色調會讓人聯想到隨著秋風搖曳的日本人，但如果是細膩情感的日本人，也會以不同的感受加以看待。比方說，雖然眼前看到的是一片枯草，但因為對於盛夏繁茂綠葉的記憶，以及對於即將到來的冬日的預想等，會有各式各樣的思緒湧上心頭，並從中感受季節的流轉和物哀之情，這就是日本人的美學。這麼一想，就會讓人對「枯草色」懷有更多不同的感情。淡淡的枯黃色調中也帶有深度和溫度，或是投射出豐富的經驗與不惑的心智。另外，單獨穿著這種顏色的服飾容易給人單調的印象，但若是在某處加上鮮明的色彩，就會馬上轉變成很有品味的形象，具有神奇的效果。換句話說，它的包容力強且泛用性高，是能當主角也能當配角的色彩。過去某些時代曾稱它為「枯色」或「枯野色」，但現在「枯草色」已經成為普遍的色名。

枯黃稻草的顏色。以前的日本人很常利用枯草，所以枯草色是人們很熟悉的日常色彩。

057

檜皮色

帶紅的茶褐色。
神社佛堂也很常見的色彩。

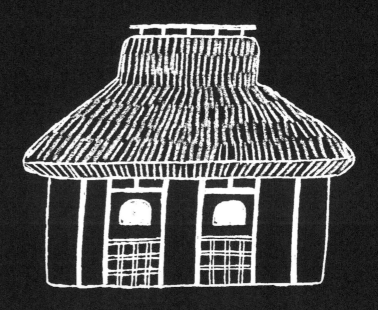

#965036
C0 M58 Y45 K70

❖ 相關色彩

紅檜皮

像是剝下杉樹、檜木樹幹外皮的紅褐色。因為以前染色的材料價格親民，所以是廣泛受到庶民使用的顏色。

紅樺色

紅色調比「樺色」還要強一點，是偏茶色的橘紅色。雖然樺樹的樹皮是黯淡的灰褐色，但卻有著這樣的名稱。

樺色

在 JIS 的色彩規格中是「濃烈的黃紅色」。有時也寫作「蒲色」，如果是指香蒲的花穗顏色，會以「蒲色」來標示。也經常使用在和服配件上。

檜木樹皮的顏色，是紅色調很強的茶褐色，又稱為「樹肌色」或「木色」。用樹皮染成的布或紙，是比檜皮本身更沉穩的色調，反過來說，真正的檜皮看起來比較偏紅。這個色名是從平安時代開始使用，當時用檜皮鋪成的「檜皮屋頂」很常見。現在在京都的北野天滿宮、島根的出雲大社、靜岡的富士山本宮淺間大社等神社佛堂也能見到檜皮屋頂。檜皮屋頂是日本特有的屋頂工法，飛鳥時代（6世紀後半～8世紀前半）也留有紀錄，不過現存的檜皮屋頂都是平安時代以後的產物。不論如何，檜皮自古以來都與日本人的生活有關，經常使用在服裝和建築上。以這層意義來說，「檜皮色」可以說是孕育並支撐著日本文化的顏色。順帶一提，檜木的樹幹也是很優秀的建材，被譽為全世界最古老木造建築的「法隆寺」，也是以檜木建造的。即使從建造以來已經過了千年，它依然堅固的矗立著，著實令人驚嘆。

「檜皮色」是非常具有日本風情的顏色。除了神社佛堂以外，在古老的旅館也能看到這個顏色。

苗色

夏天的代表色。
來自水稻幼苗的黃綠色。

b0ca71
C39 M11 Y67 K0

相關色彩

若苗色

意指嫩苗般明亮的黃綠色。會用來代表初夏，和若草色一樣給人鮮嫩的印象。從平安時代便開始使用。

萌黃色

鮮豔的黃綠色。這種顏色代表春天發芽的青草，從平安時代開始就是適合年輕人的顏色。有時也寫作「萌木」。

鶸萌黃

介於「鶸色」和「萌黃」之間的顏色。在江戶中期受到廣泛的運用。對現代人來說也是很接近鸚鵡的顏色。

稻苗般的明亮淡黃綠色，別名又稱「薄萌黃」。它是從平安時代開始就用來代表夏天的色名。插秧結束後，稍微長大的稻苗覆蓋整片田地時，附近的風景會染上苗色，讓觀者感受到夏天的到來。就這層意義來說，它算是日本人非常熟悉，同時又帶有濃厚季節感的色彩。水稻會在插秧後約80天出穗並開花，接著花上約40天的時間結果，然後迎接稻穗下垂與收割的時期，因此水田的景觀會在3個月的期間內展現出多樣化的色彩。不只是外觀，青蛙的叫聲、青草的氣味、吹拂稻穗的風聲等事物，都會刺激人的聽覺和嗅覺，營造出季節感。另外，在機械化以前的時代，種植水稻需要很多的人力，附近的居民會在插秧和收割等農忙期互助合作，維繫鄰里之間的感情。這麼一想就會發現，日本人的主食——稻米不只影響日本的景觀，也是日本人的感受性、價值觀、以及文化與藝術的泉源。傳統色彩中的苗色也是其中之一。

苗色是經常出現在新鮮蔬菜和煎茶的茶湯中的顏色。大約介於若草色和苔色之間。

小麥色

帶紅而接近金色的黃色。
受到歐美的影響才變成熱門色彩。

e49e61
C0 M40 Y78 K10

正如字面上的意義，它是小麥的顏色。小麥色是帶紅的柔和黃色，經常用來形容經過日曬的健康膚色。只不過，真正的「小麥色」比曬黑的膚色更偏黃，多少帶著紅色調，至少不同於曬成褐色的肌膚，給人的感覺比較接近金色。即將收成的小麥被形容為金黃色，從這裡也看得出來。大家都知道小麥是麵包的原料，但在日本直到江戶時代以前都不是常見的食品，所以這個色名是到近年才開始在日本國內使用。以傳統色彩來形容的話，它比較接近「深黃」。相反的，在過去就以小麥為主食或副食的外國，小麥色一直是很熱門的顏色。順帶一提，英文的小麥色就是以小麥的英文「Wheat」來命名，但不會用來形容經過日曬的健康膚色。另一方面，法語會用意指燒焦麵包的「Pain brule」來形容曬黑的膚色，是與小麥有關的詞彙。

◆ 相關色彩

刈安色

用山上野生的禾本科芒屬植物「刈安」染出的顏色，是帶著些微綠色調的鮮豔黃色。因為原料容易取得，所以經常使用。

玉蜀黍色
［とうもろこしいろ］

讓人聯想到玉米顏色的暖調黃色，別名為「もろこしいろ」。對現代的小孩子來說，這反而是很容易從名稱想像到色彩的色名。

褐色
［かっしょく］

黑色調較強的深茶色，在現代可以形容為咖啡的顏色。膚色有時候也能形容成「褐色」。如果漢字相同，但讀音改成「かちいろ（KACHIIRO）」的話，就是指另一個顏色。

說到小麥色，很多人都會想像到烤得焦香的麵包。形容曬黑的肌膚時也可以使用這個色名。

橙色

會用來慶祝新年的苦橙果皮顏色。

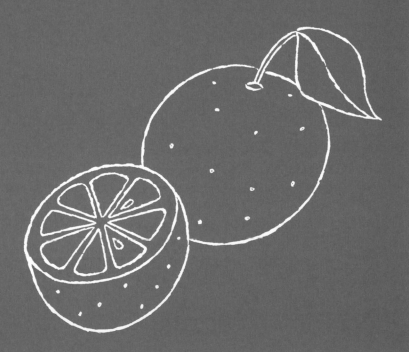

#ee7800
C0 M63 Y100 K0

蜜柑色

意指冬天經常吃的橘子的果皮顏色。在JIS色彩規格中，紅色調比橙色稍微少一點，黃色調較強。將兩種果實放在一起就可以看出差異。

檸檬色

檸檬的果皮顏色。帶著微綠色調的黃色。因為檸檬是在明治時代才引進日本，所以是到近年才當作色名使用。從國外的「Lemon yellow」直譯而來。

柑子色

比蜜柑色稍淡一點的顏色。柑子是柑橘類的一種。以色名來說，它是比蜜柑色更古老的傳統色名，這種顏色經常出現在佛教儀式中。

新年在現代的日本也是很重要的習俗，而在象徵新年的注連飾和鏡餅上面，都會裝飾的橘色水果就是苦橙。最近也有些人會用橘子來裝飾，但這麼一來就失去了原本的意義。苦橙的果實就算成熟也不會從樹上掉落，可以在樹枝上停留幾年，而且在日文中音同「代代」，所以被賦予了「家族代代皆繁榮」的意義。苦橙也能當作中藥材使用，乾燥的「橙皮」可用於胃腸藥中。直接食用的味道很苦，但也能做成果醬，或是添加在柚子醋裡面。橙色在JIS色彩規格當中，和橘色是同樣的顏色，它介於黃色和紅色之間，到了近代才當作色名使用。

比起苦橙的果實顏色，現代人應該對柳橙比較熟悉吧。近年來連鏡餅都經常分裝成小包裝，放在方便使用的鏡餅造型塑膠容器裡。可以的話，還是呼籲新年盡可能的用真正的苦橙來裝飾。

因為橙色能讓人看起來有精神，所以廣泛使用在衣服和配件等。在自然界中也能常常看到這種顏色。

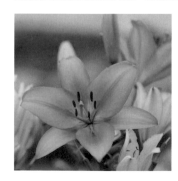
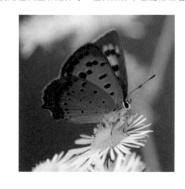

柿色

從前走在路上隨處可見的成熟柿子，它的果皮顏色以此色名來表示。

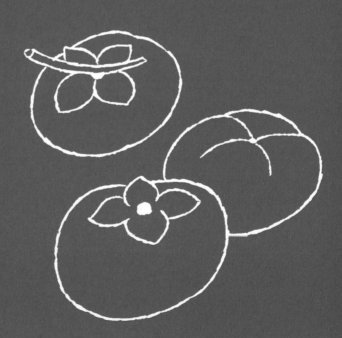

#ed6d3d
C0 M68 Y90 K10

❖ 相關色彩

柿澀色

帶灰的柿色，並不是澀柿的果實顏色。它指的是用未成熟的青柿搾汁做成的柿澀所染成的顏色，曾在江戶時代流行過。

洗柿

淡淡的柿色。據說是將染成柿色的布沖洗變淡的顏色。日本的傳統色彩有時候會用「洗」來表現淡淡的色彩。

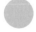

灑落柿

就像是反覆清洗柿色所呈現的極淡色，是比洗柿更淡的柿色。據說「灑落柿」是由日文發音相近的「曬柿」轉變而來的。

些，有點不太一樣。

柿色是指成熟柿皮的顏色，雖然還有稱為「照柿」的色名，但意思與柿色是相同的，它是有點混濁的深橘色，類似在弁柄中加上一點黑色的暗褐色；從某些角度來看也很像是朱色。此外，柿子本身也可以當作染料，染出的顏色有時會稱為「柿色」，但完成的顏色則更沉穩

物。柿色是指成熟柿皮的顏色，對日本人來說是一種不可或缺的植幹可以做成家具，葉子則能製茶，為「柿澀」，是到現在依然會使用的防水、防腐劑。另外，柿子樹的樹食用。用未成熟的澀柿所搾出的果汁，在經過發酵後製成的液體則稱子是在彌生時代和桃子、梅子一起傳進日本的植物，成熟的果實可供果實時，樹木已經長大，高高樹枝上的柿子則變成野鳥們的大餐。柿「桃栗三年柿八年」，柿子樹也需要一段時間才能長出果實。到了結出

或缺的果實，正如比喻做任何事都需要一定的時間才能完成的諺語則會回想起在放學路上看到的柿子樹。柿子是日本的里山風景中不可在日本一說到柿子，小孩子會想到民間故事「猴蟹大戰」，大人

歌舞伎中使用的布幕顏色是由黑色、萌蔥、柿色所組成，是彷彿散發出光輝般的沉穩色彩。

葡萄色

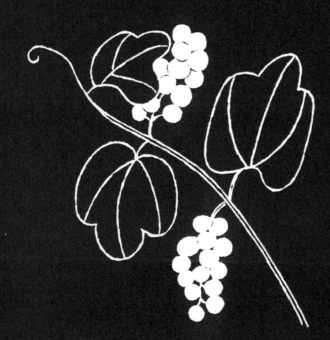

從前所說的葡萄，指的就是山葡萄。是以果實的紫紅色來表現。

#522f60
C35 M98 Y60 K0

❖ 相關色彩

葡萄茶

也可以寫成海老茶的深紫紅。明治時代接受高等教育的女性，會穿著這種顏色的袴（和服褲裙）。也會以紫式部的名字將其稱為「葡萄茶式部」。

桑實色

成熟桑葚的紫紅色。原本稱為「桑色」、「桑染」，但因為使用桑樹皮染成的顏色也叫「桑色」，後來為了避免混淆才改成「桑實色」。

紫式部

這裡所稱的紫式部並不是指源氏物語的作者，而是以山中野生的馬鞭草科灌木——紫珠（日文名稱為紫式部）的紫色果實作為色名。

如酒紅色般的紫紅色。「葡萄色」的日文發音是「えびいろ（EBIIRO）」。雖然現代也有人會唸成「ぶどういろ」是更偏藍的紫色。「えびいろ」這個讀音是源自山葡萄的古名「葡萄葛（えびかずら）」。此外，其實還有一種來自於龍蝦的古名「海老色」，讀音也是一樣的，不過現在兩者經常被視為相同的顏色。山葡萄正如其名，是山中野生的植物，從前說到葡萄的話，指的就是山葡萄，而現代人聽到葡萄一詞，會聯想到的或許是德拉瓦或巨峰等品種。山葡萄的葉片會在晚秋轉紅，成熟的果實則轉為紫色。比起紺色般的山葡萄果皮顏色，葡萄色會比較接近吃過果實的嘴巴所沾到的果汁顏色。實際上現在也有很多人會拿山葡萄的皮來染色，染出的顏色正是葡萄色，不過也有一說是，染色時所用到的是紫草科的紫草。它是從奈良時代開始就存在的顏色，在平安時代很受貴族女性喜愛。

對現代人來說很接近酒紅色。葡萄色是廣受喜愛的顏色，常見被使用於包袱巾和小配件等物品上。

 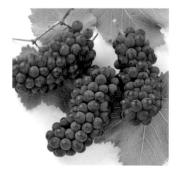

茄子紺

大正時代曾經流行，
是帶紅色調的深紺色。

#824880
C70 M73 Y10 K73

紫紺

帶有紺色調的暗紫色，藍色調比茄子紺更強。因為是用紫草的根染色，所以曾稱為「紫根」，到了明治時代以後才稱為「紫紺」。

紺鼠

略偏藍的深鼠色。江戶時代曾經禁止過於鮮豔的顏色，鼠色和茶色等色彩是主流。紺鼠就是人們在欣賞細微色彩差異的過程中，所創造的其中一種顏色。

留紺

深紺色。深濃的藍色就是紺色，已經無法再染得更深的色彩濃度，就會用「留」來表示。在藍染中是代表染得最深的顏色。

茄子是夏天的蔬菜。到了盂蘭盆節，日本人會用茄子和小黃瓜幫過世的親人製作可供騎乘的精靈馬、精靈牛，讓祖先在陰陽之間來往。另外，人們經常用醃漬、油炸後浸泡、燒烤等各種調理方法來品嘗茄子。日文中有「秋天的茄子別拿給老婆吃」這種諺語，雖然茄子是日本人很熟悉的蔬菜，卻出乎意料的不是來自於日本，而是很久以前從中國傳來的印度蔬菜，之後茄子在日本生根，衍生出獨特的料理法和品種。「茄子紺」就像茄子一樣，是紫色調很強的深紺色。它是以蘇方重疊在藍染上所呈現的顏色，也是在江戶時代才經常使用的色名。不只是和服，現代的服裝和陶器等各種物品也會用到它，是日本人很喜愛的顏色。英文名稱「Eggplant」直接翻譯就是「像蛋的植物」。至於為什麼用蛋來形容茄子呢？那是因為在歐美，白色蛋形的茄子才是主流。隨著國家不同，就算同樣是茄子也會有各種不同的顏色。在日本提到茄子，任誰都會想像到深紫色。

茄子紺是長年受人喜愛的顏色。用來配飯的醃漬茄子，就是相當具有日本風情的色調。

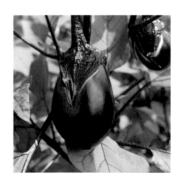

鳥子色

並不是小雞的顏色，
而是蛋殼的奶油色。

fff1cf
C1 M8 Y24 K0

❖ 相關色彩

卵色

專指蛋黃顏色時會使用「卵色」，也可以寫作「玉子色」。最近常見的蛋黃大多是偏深的黃色，嚴格來說比較接近煎蛋捲的顏色。

薄卵色

比卵色更淡的顏色。從江戶時代開始用於染色，也經常被用來當作和服的顏色。是帶著淡淡紅色調的淺黃色。

淡黃

正如其名，是淡淡的黃色。它是從平安時代就開始使用的古老色名，夏目漱石在《草枕》中形容木蘭花是「帶著暖調的淡黃」。

光從名字來看，會讓日本人稍微疑惑的心想：這究竟是指小雞還是蛋黃？但日本傳統色彩中的「鳥子色」很類似雞蛋的蛋殼，是添加了一點紅色調的淡黃色。從其他的傳統色名也看得出來，不管是蔬菜還是水果，大多數情況下都是指表皮的顏色。平安時代的襲色目之中有「鳥子襲」，會用在老人的服裝上。不過說到蛋殼的顏色，現代人說不定反而會想到別的顏色。比如說純白色，或者是更深的土雞蛋顏色。順帶一提，許多人都以為蛋殼和蛋黃都是顏色深的種類，會比較營養且美味，但實際上卻是完全沒有關聯，因為蛋殼的顏色是隨著雞隻品種而不同，而蛋黃的顏色則和吃的飼料有關；但又有一說指出，雞會產下顏色比較不顯眼的蛋。褐色的蛋在暗處似乎會看起來比較深，在亮處則看起來比較淺。在無法完全管理雞隻的時代，日本人平常所見的普通雞蛋就是這種顏色吧。

以現代來說，和櫻色的蛋殼色彩相當接近。其他相似的顏色還有乾燥的銀杏果殼，以及陶器人偶的膚色等等。

淺蔥色

使用在新撰組的外套上，
日本的翡翠綠。

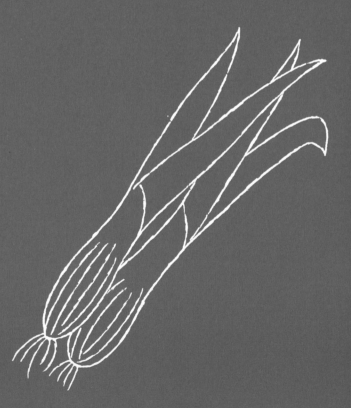

#009c9e
C82 M18 Y27 K0

萌蔥色

如同蔥新芽的綠色。它是從平安時代就開始廣泛使用的色名，是很深的正綠色。順帶一提，「萌」代表的是萌芽的意思。

花淺蔥

正如其名，指的是混合傳統色彩中花色的淺蔥色。花色是來自鴨跖草的顏色，花淺蔥的藍色調比淺蔥色更強，也更鮮豔。

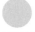

淺黃色

因為日文發音相同而容易與淺蔥色混淆，兩者卻是截然不同的色彩。它是比蛋黃的顏色更淺、偏奶油色的顏色。

淺蔥色在 J－S 色彩規格中是「鮮豔的藍綠色」。它是帶綠色調的藍色，以西洋的色彩來比喻就是稍帶灰調的翡翠綠。淺蔥色因為被幕末時代的新撰組用以當作外套的顏色而聞名，或許就是因為如此，它也是愛好歷史的人很熟悉的顏色。偶爾會因為日文發音相同而被誤認為「淺黃色」，但「淺蔥色」和「淺黃色」是完全不同的顏色。「淺黃色」除了唸成「あさぎいろ（ASAGIIRO）」之外，也可以唸成「うすきいろ（USUKIIRO）」，正如其名是淺淺的黃色。至於「淺蔥色」為什麼會用到「蔥」這個字，是因為它是用取自淡淡蔥葉顏色的古老傳統色彩「蔥藍」染成的顏色；其他使用「蔥」字的色彩還有「萌蔥色」等等。此外，有許多色名中都有「淺蔥」二字，例如：「水淺蔥」、「花淺蔥」、「薄淺蔥」、「錆淺蔥」等等。在江戶庶民已經很少使用淺蔥色棉布之後，因為地方出身的武士還是會在外套的內裡使用淺蔥色棉布，所以當時的人會用「淺蔥裏」來稱呼鄉下武士。

左圖是名為「淺蔥斑（大絹斑蝶）」的蝴蝶。淺蔥色在現代日本人的心目中，依然是代表新撰組的顏色。

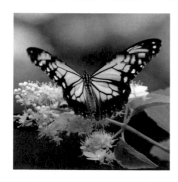

胡桃色

用胡桃的樹皮或果皮
染成的茶色。

#a86f4c
C42 M63 Y74 K1

◆ 相關色彩

栗色

如同殼斗科栗子的外皮一般帶紅的焦茶色。這種顏色的頭髮和馬毛也可以形容為「栗毛」。栗子的果實和樹皮都可以當作染料。

栗梅

帶栗色的深紅褐色。是將「栗色的梅染」加以簡化的色名，曾經數度流行。據說染料中也有用到梅子皮，而包含「梅」字的色名都帶有紅色調。

杏色

如薔薇科梅屬的成熟杏桃般的橙色。自古以來就有栽培，但不是為了食用，而是使用種籽中的「杏仁」來當作中藥材。

「胡桃色」是用胡桃的樹皮或果皮染成的茶色。在英文中意指胡桃的「Walnut」，其所代表的顏色和日本的胡桃色不同，是胡桃的果實顏色。家具使用的胡桃木色調也比胡桃色更明亮。據說從奈良時代開始就有人會使用胡桃來染色，平安時代的《枕草子》和《源氏物語》中也有歌頌到胡桃色的名稱。胡桃含有Omega-3、維生素、礦物質和多酚等營養，是對減重美容、慢性疾病、預防失智等各種問題都有幫助的健康食品。人類食用胡桃的歷史很悠久，全世界從西元前七千年左右就有人食用，是最古老的堅果。這種廣受全世界人類喜愛的堅果，在日本也從繩文時代開始就有被食用的證據，在日本是以非常堅硬且難敲碎的胡桃楸為主。因為胡桃被非常堅硬的外殼包裹著，想敲碎它得費一番力氣，所以國外通常會使用「胡桃鉗」等工具。此外，胡桃木也被廣泛使用在家具等物品，是人們很熟悉的落葉樹。

左圖為胡桃木。有許多動物都喜歡吃胡桃，可是因為不容易咬破，只有一部分的動物可以嚐到。

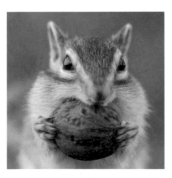

栗色

栗子外皮的顏色。
明亮又帶紅的茶色。

5d2917
C0 M70 Y80 K55

栗皮茶

就像在栗色當中添加上焦茶色，
是帶黑的紅褐色。色調比栗色
稍微深一點，據說是源自於栗子
樹皮所染成的「栗皮染」。

蒸栗色

相對於栗色是指栗子果肉外皮
的顏色，蒸栗色是宛如蒸熟的栗
子果仁一般、能刺激食慾的淡黃
色。以色名來說，它是在栗色之
後才出現。

涅色

「涅」的意思是指河川底部像泥
巴一樣的黑土。接近茶色的黑
色。古代人會用這種黑土染色，
在平安時代成為黑染的色名。

在森林或公園只要有橡實掉到地上，就會全部被小孩子蒐集撿走，而掉落在地上的栗子，則是會吸引大人們去撿拾。除了簡單的水煮就很好吃之外，帶刺的外皮就像是在吸引人們去撿拾，不會埋沒在落葉中很容易就可以找到。栗色又有「落栗色」等別名，但同樣都是指類似栗子皮的帶紅焦茶色。日本的傳統色彩中有很多茶色，這是因為江戶時代流行過茶色和鼠色的緣故。而在人們被禁止穿著鮮豔顏色的時代裡，就會有人尋求稍微不同的顏色。其中，茶色是在自然界中相當常見的色彩，而栗色在自然界的茶色裡，則是屬於較明亮且帶紅的茶色。現代女性要把頭髮染成咖啡色系時，會用「栗色」、「栗毛」來表示，意思是指「明亮的棕色」、「帶著柔和感的茶色」。順帶一提，栗子的果實和樹皮都可以當作染料，但染出來的顏色其實比較接近焦茶色。

現代人也能在生活周遭看到栗色。例如：馬毛、皮鞋、以及經過保養的木製品等等。

焦茶色

在古時日本人所喝的茶中「焦」字的品味。

#bf4b3e
C63 M70 Y80 K18

煎茶色

或許有人會想：煎茶色怎麼不是綠色呢？但古時的煎茶就是這種茶色沒錯，也有人說這種顏色是用煎（熬）出的茶染成的。

枇杷茶

宛如枇杷果實加上茶色一般的顏色。雖然因為看起來是偏茶色的「枇杷色」，所以才稱為「枇杷茶」，不過實際上也有用枇杷葉泡的茶，其顏色也是茶色。

遠州茶

與其說是茶色，不如說是偏紅的暗沉橙色。由於是身為戰國時代的武將，同時也是知名庭園作家兼名人的小堀遠州很喜愛的顏色，因此而得名。

仔細看「茶色」這個詞，會發現它就是「茶的顏色」。日本人是很常喝茶的民族，雖然京都和金澤等地也有知名的番茶和焙茶等，但說到茶的顏色，大家都會先想到綠茶的綠色吧！可是對古時的日本人來說，一說到茶的顏色就會想到茶色。在平安時代，品茶是上流階級的特權，當時運送物品也很花時間。那個時代的茶葉都是炒過後烘乾而成，類似現在的焙茶，用這種茶葉染色，顏色也會因為單寧的作用而變成茶色，所以茶色就是來自於茶的顏色。現在這種綠色的綠茶是到江戶時代才誕生，焦茶色指的是比茶色更焦的顏色。一般來說全世界的人大多會用「濃」、「深」等詞彙來為比較暗的顏色命名，會使用「焦」來形容偏黑又混濁的顏色，實在很有日本人的風格。外國人恐怕無法體會燒焦的茶是什麼顏色吧！可是對日本人來說，黏在鍋底的鍋巴是一種美食，「焦」這個字簡直深受喜愛。

焦茶色是相當具有日本風情的顏色。許多茶色都誕生在江戶時代。

抹茶色

不論男女老少都知道的
沉穩黃綠色。

#adb367
C33 M15 Y60 K0

利休茶

淡茶色。據說是身為茶人的千利休很喜愛的色彩，在江戶時代是流行色。「利休色」、「利休白茶」、「利休鼠」等許多色名都以「利休」命名。

苔色

日本庭園和盆栽都會有的苔蘚，也出現在日本國歌「君之代」中，是日本人很熟悉的植物。苔色正是苔蘚般的暗黃綠色，現在人稱之為「Moss green（苔蘚綠）」。

山葵色

如同吃蕎麥麵和壽司時絕對不能少的山葵泥一般的黯淡綠色。顏色看起來的感覺比抹茶色更濁，並非古老的色名，而是到了近年才出現。

在日本的傳統色彩中，抹茶色說不定是最淺顯易懂的顏色。說到「抹茶色」，任誰都會想到同一個顏色，只要是日本人，就一定知道這個顏色。現代人也經常喝抹茶，冰淇淋和甜點等各種美食都有抹茶口味，而且在和服和包袱巾等物品上，抹茶色也是很容易能想像到的和風色彩。所謂的抹茶色，就是稍偏黯淡的黃綠色，外國人似乎不容易區分其中的差異，會把綠色的茶統稱為綠茶，國外的日本茶照片，有時候還會把煎茶修改成抹茶般的顏色。順帶一提，抹茶是將品質良好的茶葉蒸熟，再將乾燥的茶葉磨成粉末製成。其實抹茶的顏色也會有細微的差異，真正新鮮的抹茶愈是高級，綠色就愈鮮豔。在茶園替茶樹遮擋陽光，使茶葉含有較多葉綠素的話，不管是味道或香氣都會更濃。抹茶放久了就會變質，使得顏色稍微變淡，漸漸偏向茶色。

抹茶色比普通的煎茶更鮮豔，因此對外國人來說這才是知名的日本茶。因為顏色很漂亮，所以適用性很好。

小豆色

紅豆是會在節日享用的食物。
讓人聯想到喜慶與美食的紫紅色。

864944
C48 M78 Y66 K10

羊羹色

黑羊羹般的顏色，帶著紅紫色調的黑色。當染黑的衣服褪成像羊羹一樣的顏色時，也常會用「羊羹色」來形容。

小豆鼠

指的是因添加了小豆色而帶紅的鼠色。是比小豆色更黯淡的顏色，因此才加上鼠字。一想到把老鼠放在穀物上的樣子就覺得很有趣。

茶色

泛指介於黃色、紅色、黑色之間的顏色。茶色所代表的色彩範圍很廣，濃度與明度也都各不相同。金茶、白茶、青茶等，有許多以「茶」命名的顏色。

對日本人來說，小豆（紅豆）是很重要的食物。紅色自古以來就是很吉利的顏色，也是消災解厄的顏色。使用紅豆煮成的赤飯，是在結婚或生產等喜事時不可或缺的佳餚。紅豆受人喜愛並非只因為它的顏色，紅豆本身的營養和藥膳效果也很出色，或許也因為如此，它才會是適合用來慶祝喜事的食物。紅豆的排毒效果很強，具有排出酒精和毒素的效果，也可以利尿、幫助排便，所以也能消除水腫。而且它還能防止疲勞物質的累積，對改善肩膀僵硬、肌肉痠痛等症狀有幫助，更富含維生素與纖維質。它也含有皂素，能夠降低中性脂肪、膽固醇和高血壓，紅豆可說是沒有缺點的完美食材。小豆色就如同吉利的紅豆外觀一般，是帶茶色調的紫紅色。它被當作色名來使用，是進入江戶時代以後的事，會用在和服等處，而「小豆茶」、「小豆鼠」等顏色也同樣經常使用。對介意吉凶的日本人來說，小豆色是適用度很好的顏色。

紅豆煮熟後顏色也不太會改變，頂多稍微變黑。如果是經過熬煮的羊羹，那又是另一種顏色了。

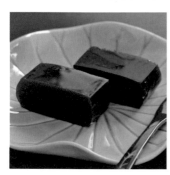

飴色

帶著透明感的茶色。
也會用在料理與皮製品等方面。

deb068
C0 M35 Y62 K12

相關色彩

蜂蜜色

帶紅的淡黃色。現代的蜂蜜大多是更清澈的顏色，而蜂蜜色則比較接近蜂蜜中的奶油狀沉澱物的顏色。

黃金色
[こがねいろ]

由黃金這種金屬所散發的閃耀黃色，也可以唸作「おうごんいろ（OUGONIRO）」。與金色被定義為同樣的顏色，在印刷上有時候會用山吹色等顏色代替。

焦香

意指燒焦的香色。它是用香木反覆染成、略偏紅的深茶色，從平安時代就開始使用。焦香是比飴色更深的茶色。

在現今的時代一說到糖，人們大多會聯想到紅色或黃色等色彩繽紛的水果糖，但在從前說到糖的話，指的就是水飴（水麥芽）。飴色所呈現的就是如水飴一般的橙褐色。水飴是在米或薯類的澱粉裡添加了麥芽酵素等原料，然後做成琥珀色透明的黏液狀甜食。水飴在古時候就已經開始被製造，除了當作糖果來吃，也可以代替砂糖當作甜味劑。現今的日本料理店及和菓子店等，也會為了增添風味而使用水飴。雖然現在的水飴大多是透明無色的，但在觀光區等處也可以找到古早味的水飴。此外，因為飴色和琥珀色同樣都是指具有透明感和光澤的茶色，所以在形容長期使用而變得很有味道的皮製品或木製品時，也會用「變成漂亮的飴色」來表現；炒洋蔥的時候也會說要「炒成飴色」。此外，雖然色名「天色（AMAIRO）」的日文發音和飴色很相近，但卻是完全不像飴色的天空顏色。而與天色發音相同的「亞麻色（AMAIRO）」雖然也是茶色系，卻是另一個不同的顏色。

飴色看起來的感覺是稍帶焦褐色調且具透明感的茶色，融化的玻璃也很接近飴色。

芥子色

吃關東煮時不可或缺的芥末
所代表的黃色。

#d0a4f4c
C25 M34 Y78 K0

芥末是吃關東煮或肉料理時不可或缺的調味料。十字花科芥菜會在春天綻放小小的黃色花朵，結出細小的種籽，將它的種籽磨成粉做成的香料就是日本的芥末。雖然「芥子色」在ＪＩＳ色彩規格中是「柔和的黃」，但在大多數人心中是像芥末一樣黯淡的深黃色，它是誕生於近代的新色名。芥末原本是經由印度與中國傳進日本的植物，在國外被稱為「日式芥末」，和西洋的芥末醬「Mustard」是不同的。西洋的芥末醬是用白芥或黑芥的種籽做成，因為會添加醋等調味料，所以風味也不同。其實芥菜種籽本身並沒有辣味成分，日本從以前開始就有「芥子要在生氣時攪」的說法，意思是不確實磨碎種籽的話，就無法做出芥末的味道。因為用力攪拌的話，組織就會釋出許多稱為黑芥酸鉀的酵素，形成辣味成分，刺激鼻腔的芥末味道就是來自於攪拌的過程。擺在各種料理旁邊的芥末，扮演著襯托美食的角色。

❖ 相關色彩

鬱金色

用鬱金草（薑黃）的根所染成的鮮豔黃色，在西方則稱為「Turmeric」，全世界都有人會用它來當作食品或衣服的黃色染料。

梔子色

用梔子的果實和少量紅花染成、稍微帶紅的黃色，只用梔子染成的顏色會被另外稱為「黃梔子」。

香染

用丁子（丁香）這種香料熬煮成的汁液染成的淡褐色。別名又稱「丁子染」，會短暫帶有丁子的香味。

代表芥末顏色的「芥子色」不論在東西方都會用在許多衣服和配件上，任何性別、年齡的人都很適合穿著。

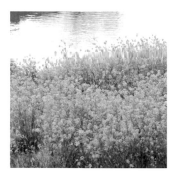

夏蟲色

在炎熱的夏季陽光中
閃閃發亮的昆蟲身上的清涼綠色。

#cee4ae
C10 M0 Y25 K10

玉蟲色

像玉蟲（吉丁蟲）一樣，會隨著光線角度而有不同樣貌的顏色。縱線和橫線分別使用不同顏色的布料等，有時候也會將其稱為「蟲襖」。

蜥蜴色

用「淺蔥色」或「萌蔥色」的縱線搭配紅色的橫線所織成的編織物，會隨著光線的角度而閃閃發亮，因看起來很像蜥蜴的外觀顏色而得名。

孔雀綠

看起來就如同帶有光澤的孔雀羽毛一般的藍綠色，據說是在明治時代從西方傳來的「Peacock green」所衍生出來的色名。

說到夏天的昆蟲，現代人可能會先想到獨角仙和鍬形蟲。夏天的草木很茂盛，確實是可以遇見蚱蜢和螳螂等各種昆蟲的季節。據說夏蟲色指的可能是螢火蟲或蟬，姑且不論螢火蟲，大家可能會覺得蟬不是茶色的嗎？不過剛羽化的蟬其實是漂亮的翡翠綠，隨著翅膀乾燥的過程，牠們才會逐漸轉變成人們熟悉的茶色。叫聲悅耳的暮蟬也有漂亮的綠色，所謂的夏蟲色就是像暮蟬或剛羽化的蟬一樣淡淡的綠色，古人擷取這種夏季的短暫色彩來作為色名，實在令人深感佩服。以昆蟲命名的顏色還有「玉蟲色」、「蟲襖」，這兩個詞被視為同樣的意思，拍的都是暗綠色，而其色彩則源自於玉蟲（吉丁蟲）的翅膀。此外，因為吉丁蟲會根據光線的角度變化成各種顏色，所以日文中也會用「玉蟲色」來形容人的態度多變而難以捉摸。

右圖是吉丁蟲，中央的圖片是剛羽化的蟬，兩者的顏色都美麗得如同寶石一般。

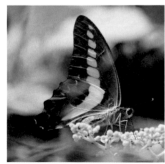
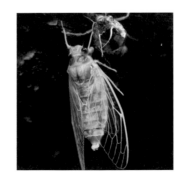

鶸色

叫聲如鈴鐺般清亮的金翅雀，
其羽毛為黃綠色。

#d6d000
C24 M16 Y85 K0

◆◆◆ 相關色彩

鶸萌黃

介於「鶸色」和「萌黃色」之間
的顏色，是黃色調強的黃綠色。
據說是用刈安來染黃，再染上較
弱的藍色，才會染出黃色調強的
綠色。

鶯色

帶灰的綠褐色。和許多人所想像
的顏色不同，是來自於樹鶯的羽
毛顏色，很接近西洋的橄欖綠。

紅鶸色

源自於和金翅雀等種類相近的白
腰朱頂雀的羽毛顏色，指的是帶
紫的明亮紅色。現在白腰朱頂雀
的數量減少，已經不常見到了。

如果有機會在秋天的河邊聽見「嗶嗶嗶、唧唧唧」的清亮叫聲，不妨靜靜的觀察一下周遭。讓人瞬間誤以為是蟲鳴的聲音，就像鈴鐺一般悅耳，而聲音的主人就是與金絲雀種類相近的金翅雀。牠們是一種經常出現在河邊的日本野鳥，不過現在就連在市區也能見到牠們的蹤影。實際上是很常見的鳥類。牠們會停留在稻穗上，啄食花草的種籽。牠們的翅膀和尾羽稍微露出的鮮豔黃色就是重點，這種顏色和黃雀的黃色就是「鶸色」。在雀形目雀科的鳥類中，除了現在最常見的金翅雀以外，還有黃雀、白腰朱頂雀等品種。「鶸色」在JIS色彩規格中是「鮮豔的黃綠」，它是歷史悠久的鳥類色名，曾流行於江戶時代。這種顏色雖然很鮮豔，卻能融入大自然，和樹木的茶色非常搭調。不過這也是理所當然的，因為這類雀鳥會藏身在芒草或稻子等枯草之間躲避敵人，藉此覓食。在秋天的山野之中，牠們的顏色大概就像是能融入背景的迷彩服吧。

鶸色就像是將新綠的綠色和銀杏葉的黃色混合在一起的顏色，它同時帶有春天和秋天的氛圍。

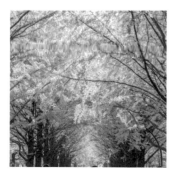

鶯色

宣告春天來臨的那種鳥兒，
其實是這種樸素的顏色。

#928c36
C52 M43 Y94 K0

◆◆ 相關色彩

鶯茶

是鶯色中帶著褐色調、很暗沉的黃綠色，它是經常用在和服等物品上的顏色。

鶲色

黃雀羽毛般的黃綠色。綠色調較強的顏色叫做「鶲萌黃」。據說是用刈安熬煮成的汁液染出黃色，再重複染上藍色而成。

鶲茶

暗沉的黃綠色，在江戶中期很流行作為小袖的顏色。黃色調比鶯色更強，這個顏色反而更接近真正的樹鶯。

「嗚～嗚啾啾」的叫聲明明是野鳥界之中最有名的，但不知道為什麼，樹鶯的外表經常會被誤認。樹鶯的羽毛顏色比較偏茶色，雖然帶著綠色調，但實際上的色彩卻比這種傳統色彩還要黯淡。有許多人聽到「鶯色」都會想像到更明亮更鮮豔的綠色，這其實是受到「鶯餅」和「鶯麵包」的影響，這些食物會用到青大豆做成的粉或是餡，色調類似抹茶。此外，因為樹鶯也是春天的象徵，以樹鶯為主題來開發商品時，為了營造春天的氣息，廠商通常會用比較明亮一點的色調來設計包裝，才使得愈來愈多人以為樹鶯的顏色就是明亮的綠色。而且因為這種顏色容易與同樣宣告春天來臨的野鳥——綠繡眼的顏色搞混，所以就算實際見到樹鶯，也幾乎所有人都不會認為那是樹鶯。

「鶯色」很接近西方人所說的橄欖色，相當暗沉。只要見過一次真正的樹鶯，或許也會比較容易想像「鶯色」是什麼樣貌。

右圖為樹鶯。和菓子等食物的顏色自成一格，使得鶯色成了與實際印象有落差的色名。

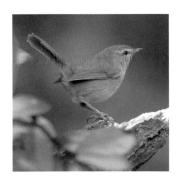

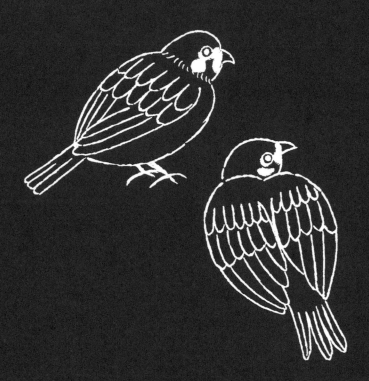

雀色

現在也經常出現在生活周遭，
與人類有著緊密關係的麻雀顏色。

864337
C0 M70 Y80 K55

 相關色彩

 雀茶

有人說它是比雀色還要稍微偏紅的顏色，也有人說它是雀色的別名，沒有明確的定義。和「雀羽色」、「雀頭色」也同樣沒有明確的區別。

 金絲雀色

取名自叫聲悅耳的金絲雀羽毛顏色的黃色。雀這個字代表小鳥，實際上金絲雀是雀科金翅雀的相近品種。

 赤茶

帶紅的茶色，和鐵鏽的顏色很接近。在日本，物品隨著歲月而褪色成紅褐色的狀態也可用「赤茶化」來形容。

不管是過去還是現在，麻雀都是連小孩子也能正確分辨外表和名稱的少數野鳥，也或許是因為曾在「剪舌麻雀」的民間故事中出場的關係。麻雀並非被人類馴養，而是主動接近人類的周遭生活。牠們會在田地啄食剩餘的農作物或是躲避天敵，繁衍至今。日文中形容分量極少的「麻雀的眼淚」這句比喻，以及小型雜草「麻雀的鐵砲（看麥娘）」、「麻雀的帷子（早熟禾）」等名稱，都是以「麻雀」來形容「小」，麻雀就是這麼普遍的存在於人類生活周遭。「雀色」是像麻雀的頭部一樣稍微帶紅的茶色，在植物名稱偏多的日本傳統色彩中，據說雀色是誕生在茶色系很流行的江戶時代，而夕陽西下的傍晚時分也曾經被稱為「雀色時」；這種顏色又稱「雀羽色」，是廣受庶民喜愛的色彩。如果顏色的由來是很常見的野鳥，即使是在現代，不知道色名意義的小孩子說不定也能理解；而且名稱的日文音調也給人一種可愛的感覺。

雀色是帶紅的茶色。生巧克力和松果的顏色也很類似雀色。

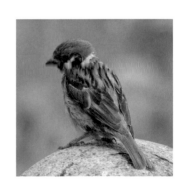

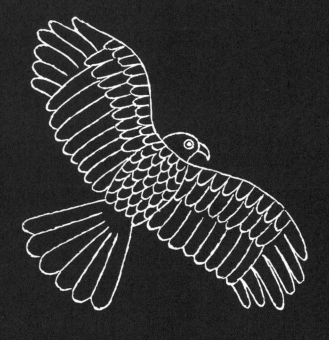

鳶色

偏深的茶色。
黑鳶的羽毛顏色。

#7a380f
C58 M73 Y70 K26

紅鳶

是紅色調比鳶色更濃的紅褐色。和鳶色一樣流行於江戶時代，此外也有「藍鳶」、「紺鳶」、「紫鳶」等許多鳶色系的顏色出現。

黑鳶

是比鳶色更偏黑的紅褐色。不過因為是在深色上疊上深色，所以乍看之下幾乎就是黑色，不以大面積來看的話，就很難看出其紅色調。

紫鳶

是帶著暗紫色調的紫紅色。會使用在小袖等服裝上，曾經很受女性歡迎。以重點色來說，不是茶色也不是黑色的紫鳶是很時髦的色彩。

如同鷹科黑鳶的羽毛般的暗茶色。在JIS的色彩規格中是「帶黃的暗紅」，但比真正的黑鳶羽毛顏色還要稍微偏紅。真正的黑鳶比它多了一點灰色調，而鳶色也可以用來形容眼睛或頭髮的顏色。黑鳶對以前的人來說是經常出現在山野的猛禽，不過現在在城市或公園等地的上空也能經常看到。比起停在樹上的模樣，牠們在空中盤旋的模樣比較常見，所以常因為逆光而看不清楚，在只看得到輪廓的情況下，顏色會比實際上還要偏黑。日文中有句諺語叫做「油豆腐被黑鳶搶走」，意思是獲得的東西突然間被搶走，這種事可說是家常便飯。以前牠們的目標或許是油豆腐，但在現今，目標應該是三明治或零食等食物。也正因如此，黑鳶在現代的野鳥中是受人討厭的種類，不過這種「鳶色」是江戶時代很流行的茶色之一，主要受到男性的愛用。這種顏色是屬於獨自在天空中翱翔、迅速俯衝下來捕捉獵物的孤高強者的。

鳶色和真正的黑鳶羽毛顏色稍有不同，或許是從下方仰望時所看到的色彩。

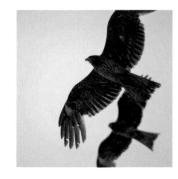
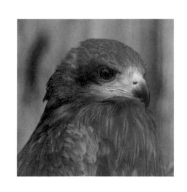

鴇色

學名為「*Nipponia nippon*」的瀕危物種朱鷺的顏色。

相關色彩

鴇鼠

正如其名是帶著「鴇色」的「鼠色」。它是淡雅的美麗顏色，也是在和服中很受歡迎的色調。色名中藏著兩種動物，十分可愛。

乾鮭色

是很接近鴇色的顏色，色名取自於乾燥的鮭魚肉。看起來像是帶著橙色的桃色，英文叫做「Salmon pink」；也有叫做「鮭色」的色名。

珊瑚色

這個顏色也很接近鴇色，看起來是比較深一點的鴇色。色名取自於紅珊瑚的顏色，以英文名稱來說是「Coral pink」。

以前朱鷺曾經是像烏鴉和麻雀一樣隨處可見的鳥類，因此以其日文漢字命名的「鴇色」，曾經是所有日本人都能馬上聯想到的普遍色名，然而現在朱鷺已是瀕臨絕種的鳥類，牠們受到人類飼養並管理，日本已經幾乎看不到野生的朱鷺。朱鷺的特徵是臉部通紅，羽毛的內側是漂亮的粉紅色，這個色彩就叫做「鴇色」。不過朱鷺的羽毛似乎會隨著季節而變化，平常表面偏白的羽毛會在繁殖期偏black，漸漸變成灰色，相當有意思。至於朱鷺為什麼會減少，主要是因為牠們過去和鷺等鳥類一樣，都被當成會破壞田地的害鳥。而且因為朱鷺的羽毛內側是漂亮的粉紅色，曾經被人類濫捕來製作裝飾品。近年來農藥的影響也很大，體型大的鳥因為有害物質的累積等原因，繁殖數量才會減少。朱鷺的學名是「Nipponia nippon」，因為牠們過去被視為日本特有種，所以才會以日本來命名。如果朱鷺完全消失在日本，或許人們總有一天會遺忘「鴇色」究竟是什麼顏色。

朱鷺的內側羽毛是粉紅色。鴇色是如同帶黃的桃色一般溫和色調，也可以寫作「朱鷺色」、「鴇羽色」、「時色」。

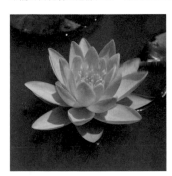

山鳩色

#767c6b
C5 M0 Y14 K51

◆ 相關色彩

鳩羽色

來自鴿子羽毛的顏色，帶紫的灰色。明治以後是很流行的和服顏色，在現代也會用在和服與和風配件等物品上。

鳩羽鼠

比鳩羽色淡一點，更偏鼠色的顏色。紫色調較強的顏色叫做「鳩羽紫」。這個顏色也很常使用在和服上。

利休鼠

以帶綠色調為特徵的灰色，類似山鳩色的顏色。是茶人・千利休很喜歡的顏色，在具備侘寂精神的江戶時代很流行。

在日本一說到山鳩，就讓人會想到在暑假早晨能聽到的「嗚嗚咕咕～嗚嗚咕咕～」的獨特叫聲。「山鳩色」是日本從以前開始就有的山鳩（別名：金背鳩）的羽毛顏色，在灰色中帶著黃綠色調。不過，另有一說認為它指的是「綠鳩」的羽毛顏色，有可能是在命名時品種被弄混了。因為這個顏色以前是天皇的平常所穿的顏色，所以當時被列為禁色，一般人是不能穿著的。順帶一提，它也是清少納言喜歡的顏色，色名曾經出現在《枕草子》中。這種帶著黃綠色的灰色，有著細膩的變化，所以很受歡迎，現在也經常使用在和服的領域。雖然樸素，卻給人沉穩的感覺，而且因為鴿子經常被當作和平的象徵，使得這個顏色也給人一種吉祥的感覺。實際上鴿鴿類的鳥性格溫馴，夫妻會共同育兒，不論是雄鳥還是雌鳥，都能從嘴巴裡吐出牛奶般的食物來餵養雛鳥。另外，公園裡能看到的鴿子是稱為野鴿的另一個品種，並不是這個顏色所指的品種。

右圖為山鳩（金背鳩）。山鳩色很接近山鳩的背部顏色。山鳩的腹部很像是蕎麥麵的顏色。

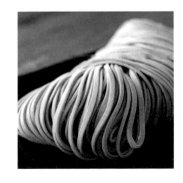
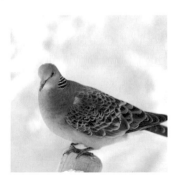

濡羽色

像烏鴉的羽毛一樣帶有光澤，
含有綠色與紫色的黑。

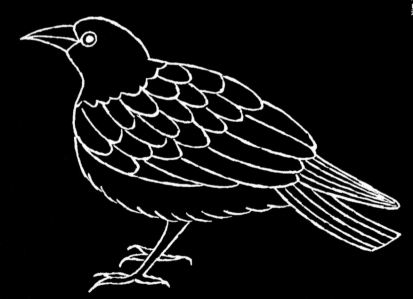

#000600
C91 M83 Y92 K76

鴨羽色

來自於綠頭鴨的頭部羽毛的青綠色。別名叫做「真鴨色」，其實只有公鴨有這種顏色，母鴨是茶色的。綠頭鴨是候鳥，可以食用。

藍色鳩羽

正如其字面，意指帶著藍色調的鳩羽色，是混合藍紫色的灰色。鳩是一種很親近人類的野鳥，用牠們的羽毛命名的顏色有好幾種。

紫黑

類似濡羽色，帶紫的黑色。另外還有用紫草重複染成深紫色的類似色名「黑紫」，顏色也非常相似，不過卻被視為不同的顏色。

這個顏色乍看之下很像黑色，但卻又不是黑色，它是稍帶著藍色調的黑，或是稍帶綠色調的黑。「濡羽色」是類似烏鴉羽毛的顏色，也是帶有光澤的黑色。它的別名叫做「濡烏」、「烏羽色」，古人認為烏鴉的顏色是既高貴又美麗的。烏鴉原本是棲息在森林裡的動物，牠們現在被趕出森林，被人們當作是來到城市裡亂翻垃圾的討厭鳥類；不過這也是出自於烏鴉那聰明又適應力強的特質。烏鴉過去曾經是代表吉兆的鳥類，跟隨神武天皇的三腳烏鴉「八咫烏」的傳說也與烏鴉有關。烏鴉是日本足球協會的象徵標誌，在山岳信仰中，人們相信烏鴉是「神的使者」、「住在太陽上的鳥」。形容女性的帶有光澤的黑色秀髮時，也會用到這個顏色。實際上只要仔細觀察烏鴉的羽毛，就會發現在不同的光線角度下，羽毛會微微呈現藍色、紫色或綠色等顏色的光澤。被雨水打濕的話，羽毛的表面會變得更光滑，閃閃發亮。當然，咖啡色或是受損的頭髮再怎麼濕潤，看起來都不會像是「濡羽色」。

在萬葉集的時代，黑色的秀髮就等於女性之美，所以這個顏色也隱約帶有女性的魅力。

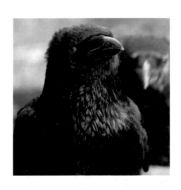

狐色

過去很常見的野生動物。
接近狐狸毛色的黃褐色。

#c38743
C30 M54 Y80 K0

相關色彩

鼠色

來自於老鼠身體的深灰色。在 JIS色彩規格中是「灰色」，包含「鼠」字的色名就代表含有灰色調。

駱駝色

駱駝毛般的淡茶色，是到了近代才出現的色名。在JIS色彩規格中是「黯淡的紅黃色」，很接近狐色。

雀色

意指麻雀頭部那種稍帶紅調的茶色，是在茶色系很流行的江戶時代誕生的色名。

類似狐狸毛色，略帶紅感的黃褐色，可以用來形容油炸物或餅乾等食物焦得美味可口的樣子。在四腳動物的色名之中歷史悠久，從江戶時代便開始使用。過去的狐狸就是人們如此熟悉的動物，可是現在狐狸已經是只能在圖鑑上看到的動物了。古人視狐狸為神的使者，稻荷神社中祭祀著狐狸就是由此而來。在日本，天氣好的日子下雨叫做「狐狸娶親」，過去的人類有許多不了解的現象，不少傳說或民間故事中，都有狐狸或狸貓等動物把人類耍得團團轉的情節。這或許是因為人類生活在山中，與自然共存，才會對自然感到驚奇。因為現在的人類遠離了自然，所以孩子們也認為「人類是最優秀的」，不可能被野獸這種東西欺騙」、「我沒有見過，不可能發生那種事」，似乎只覺得人類被狐狸欺騙是寫在繪本裡的虛構故事。

狐色會用來形容食物的表面經過燒烤，不會太過焦黑，而是「恰到好處」的顏色。

駱駝色

日本的色名中為什麼會有駱駝色？
這是近年才出現的茶色色名。

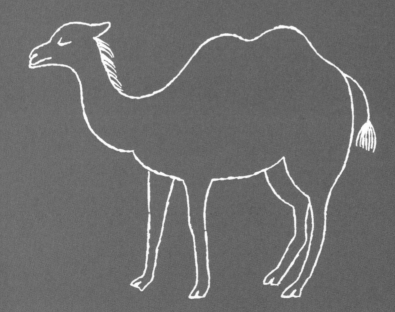

#bf794e
C0 M38 Y60 K25

◆ 相關色彩

狐色

是類似狐狸毛色、略帶紅感的黃褐色，可以用來形容油炸物或餅乾等食物焦得美味可口的樣子。

鳶色

如鷹科黑鳶的羽毛般的暗茶色。在JIS的色彩規格中是「帶黃的暗紅」，但比真正的黑鳶羽毛顏色還要稍微偏紅。

象牙色

是像象牙一樣稍濁的淡淡奶油色，英文色名「Ivory」的譯名。在JIS色彩規格中是「偏黃的淺灰色」。

色」，這種顏色有時候也會用在毛衣上。

爺爺穿的貼身保暖褲顏色，不知為何，過去的貼身保暖褲總是「駱駝色」出現是在近代，是英文色名「Camel」的譯名。「Camel」交易時小可或缺的交通工具。說到「駱駝色」，40歲以上的人會想到老合了一點沙漠的色調。駱駝又稱「沙漠之舟」，過去曾是透過絲路進行更黯淡，有時候是像椰子樹皮一樣褐色的焦茶色，其中或許還稍微混搞混。比仕JIS色彩規格中是「黯淡的紅黃色」，但真正的駱駝顏色和「Caramel」（焦糖）在文字上和顏色上都很相似，所以小孩子容易色」的凹名出現是在近代，是英文色名「Camel」的譯名。「Camel」

迎，甚至有人會形容體型龐大又動作緩慢的東西為「駱駝」。「駱駝傳進日本，搭船前來的駱駝因為很稀奇，所以短時間內就變得很受歡有人會想，日本在那麼久以前就有駱駝了嗎？其實駱駝是在江戶時代是如同駱駝科的單峰駱駝與雙峰駱駝的毛一樣淡淡的茶色。可能

在西方，「Camel」是很常使用的色名。最近的日本人愈來愈少用「駱駝色」來稱呼它了。

象牙色

以前會用在印章或三味線撥子上的象牙顏色。

#f8f4eb
C3 M5 Y13 K0

❖ 相關色彩

灰白色

帶著輕微灰色調的白色。接近白色卻又稍微偏離白色等，無法用其他色名來稱呼的所有顏色，也可以用它來統稱。

鳥子色

比象牙色更深更接近米色。它指的是雞蛋蛋殼的顏色，非常淡的黃褐色。其色調已經隨著時代的演進而愈來愈白。

練色

從平安時代便開始使用的傳統色彩，是漂白前的練絲（經過處理的蠶絲）的顏色。指的是微微帶黃的白色，現代除了絲綢之外的布料也會使用這個色名。

像象牙一樣稍微混濁的淡淡奶油色，在ＪＩＳ色彩規格中是「偏黃的淺灰色」。日本雖然沒有野生的大象，但只有象牙是從相當久以前就開始使用的，據說起源是在室町時代。不光是裝飾品，在任何事都需要印章的日本，象牙是常常用來製作印鑑的材質。象牙印鑑很容易沾附印泥，也帶有高級感，所以一直到華盛頓公約簽訂之前，日本都是最大的進口國。過去三味線的撥子也是用象牙製成，現在則是普遍使用合成樹脂作為替代品。現在除了象牙本身，就連加工品的交易都受到規範，不過到現在卻還有非法盜獵的事件發生，是全世界都頭痛的問題。雖然象牙具有悠久的歷史，但本來就不是源自於日本，所以到了近年才漸漸變成人們使用的色名。它是從英文名稱「ivory」翻譯過來的色名，在沒什麼機會見到象牙的現代，英文色名「ivory」反而更常使用，它指的是稍微黯淡一點的白色，色彩運用的範圍出乎意料的廣泛。

說到象牙色，除了裝飾品和衣服之外，也讓人聯想到許多花卉和食物的顏色。

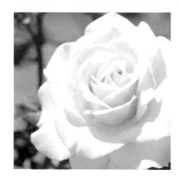

猩猩緋

傳說中和猿猴相像的生物，
如同其血液般的紅色。

#e20416
C0 M89 Y79 K0

◆ 相關色彩

濃緋

帶著黃色調的鮮豔紅色，是比平安時代就開始使用的「緋色」更深的顏色。以現代來說比較接近茶色，也很像是「煉瓦色」。

紅緋

與「猩猩緋」和「黃丹」很像，經常在巫女所穿的和服褲裙上看到。它是反覆染出的顏色，這種鮮豔的紅色同樣曾被視為神聖的顏色。

薄緋

用茜草的根染成的淡緋色。雖然比不上緋色和紅緋，但在某些時代也是地位高貴的人才能穿著的顏色。別名「淺緋」。

「猩猩緋」在「緋色」中也是特別鮮豔的紅色。就像是龍或麒麟一樣，這裡的「猩猩」指的是中國傳說中的生物。猩猩有著神似人類的臉，體毛是紅色，身體據說長得像狗或猴子。傳說猩猩的血非常鮮紅，猩猩緋就是想像其血液所創造出來的顏色，因為是想像中的生物，所以這種紅色當然和真正的血液沒有關係，實際上使用的原料是叫做胭脂蟲的昆蟲。它因為鮮紅的色調和猩猩的傳說而受到珍視，戰國時代的武士會在戰袍上使用這種顏色。現在說到緋色，人們也經常使用接近「猩猩緋」的顏色，婚禮服裝或振袖等和服也都會採用這種顏色。另外，能劇之中也有稱為「猩猩」的劇碼，演員的面具與服裝同樣會用到這種紅色。紅對日本人來說是具有特別意義的顏色，因此紅色的基本色調也漸漸有了轉變。說到代表現代日本的紅，比起帶著橙色調的朱色或偏深的紅色，大家或許會覺得猩猩緋比較像是傳統的紅。

在描述充滿日本風情的物品時用到的「鮮紅色」，顏色就很接近「猩猩緋」。

鼠色

#949495
C0 M0 Y5 K70

白鼠

意指偏白的鼠色。它是像銀色一樣非常明亮的灰色，帶著高雅的感覺。與它相反，偏黑的鼠色則稱為「黑鼠」。

藍鼠

像是混合了藍色的鼠色。藍色也和鼠色、茶色一樣，是在江戶時代很受歡迎的顏色，人們認為藍色和鼠色的組合是很有品味的顏色。

丼鼠

源自於溝鼠毛色的暗鼠色。雖然丼鼠的日文漢字也寫作「溝鼠」，但色名中使用的卻是「丼」字。

鼠」等等，使得「鼠」成了色名中最常使用的文字。

鼠」、「銀鼠」、「素鼠」、「梅鼠」、「藍鼠」、「藤鼠」、「青柳鼠」、「納戶鼠」、「松葉鼠」、「柳鼠」、「白鼠」、「茶鼠」、「利休鼠」、「深川鼠」、「鳩羽鼠」、「江戶鼠」、「京鼠」、「小町

人們經常使用。「鼠色」因而被細分為各式各樣的色名，例如：「紺的手法染成。而且因為這些原料都很便宜，隨處都能輕鬆取得，所以鼠色的染料大多是櫟、麻櫟、栗等樹木，會將熬煮出的汁液以鐵媒染

的傳統色彩會一下子大幅增加，或許也是這種禁色制度的副屬產物。日本茶色和100種鼠色，當時的人喜歡欣賞其中的細微色彩差異。日本品味，凶而衍生出名為「四十八茶百鼠」的流行色。它的意思是48種為禁色。平民不能穿著某些顏色的時代，江戶人認為沉穩的顏色很有顏色，但卻可以說是江戶時代最流行的顏色之一。在鮮豔的顏色被列雖然從「鼠色」這個名稱看來，它實在不像是會受現代人歡迎的

肌色

從畫材中消失的色名。
代表日本人膚色的顏色。

#fce2c4
C1 M16 Y25 K0

「肌色」在ＪＩＳ色彩規格中是「淡黃紅」，指的是比日本人的平均膚色還要稍微明亮一點的顏色。以前的人使用蠟筆中的「肌色」並不會有任何疑問，可是現在市面上的蠟筆裡並不存在「肌色」。以前的人偶之為「肌色」的蠟筆顏色，會改稱為「淺橙色」或是「淡橘色」。這種做法的背後理由在於將特定的顏色定義為「膚色」，會產生國際上和教育上的問題。現在國外的蠟筆已經沒有所謂的「膚色」，有時候會以淡粉紅色代替。不過因為蠟筆是給幼童使用的畫材，畫人的時候要混色會有點困難，所以只用單色就能畫出接近人類的肌膚顏色會比較方便。因此在屬於黃種人的日本，才會在蠟筆中加入淺橙色。

12色的蠟筆裡包含紅、黃、黃綠、綠、水藍、藍、粉紅（或是橘色）、褐、黑、灰、白以及「淺橙色」。「紫色跑到哪裡去了？」有些人會這麼說！……可見就算肌色的名稱消失了，但同樣還是孩子們經常用到的顏色。

◆◇ 相關色彩

人色

比JIS的「肌色」更深一點，被視為接近人類肌膚的顏色。也有說法認為它和「肉色」、「肌色」是同義詞。

肉色

極淡的黃調紅色。定義為健康人類的皮膚顏色，紅色調比「肌色」稍強一點。

宍色

如同肌色一般帶著黃色調的淺紅色，「宍」這個字就是「肉」的意思。以現在的粉底色號來說，它不是偏黃色系，而是偏紅色系。

「肌色」這個色名也會用在日常生活中，卻不會使用在商品上。因為「膚色」並沒有明確的定義。

瓶覷

眾說紛紜的
淡淡水藍色。

#a8cbcd
C32 M0 Y14 K0

❖ 相關色彩

秘色

來自於有著美麗釉色而沒有鑲嵌的「翡色青瓷」的顏色。據說是因為在平安時代曾禁止百姓使用，所以才稱為「秘色」。

新橋色

在明治末期，東京的新橋藝妓之間很流行這種帶著綠色調的明亮藍色。它是用化學染料染成的顏色，被視為時髦的顏色，經常使用。

淺縹色

指的是比「縹色」更淺的顏色，藍染中比較淡的色彩。另有稱為「水縹」的色名，被定義為程度相仿的顏色。

在數量眾多的日本傳統色彩中，很少出現這麼奇特的名稱。以「瓶覗」這種像是用來表示行為的詞彙，作為色名的例子大概也只有它了。「瓶覗」指的是接近白色的淡淡水藍色，據說它是進行藍染時，浸泡到染料裡的次數最少的情況下，所染出的淡淡顏色，也就是說要染的布只會在裝著染料的瓶子裡浸泡極短的時間。「覗」的意思就是「窺視」，因為只會往瓶子裡看一眼，才有了「瓶覗」這個名稱。

而又有其他說法認為，它是人們窺視放在戶外的瓶子時，天空的顏色倒映在水面上所呈現的色彩，不論是何者，它都是非常具有故事性的色名。國外並沒有意思相同的色名，從中可以感受到日本人獨特的品味。順帶一提，藍色系的顏色中「留紺」或「黑紺」最深，接著是「紺色」，其次是「藍色」，更藍的色彩是「花色」或「淺蔥」，接近白色的色彩是「水淺蔥」，又更白的是「瓶覗」與「藍白」，因此它在藍色系之中可以說是最淺的一類顏色。

雖然實際上在水灘看不到這樣的顏色，不過這樣的相關聯想卻也相當浪漫。

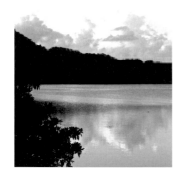

水色

河水、湖水和海水的顏色。
或是用水沖淡藍色染料所染出的顏色。

#bce2e8
C31 M3 Y5 K0

相關色彩

水淺蔥

淡淡的淺蔥色。指的是稍偏暗淡的深水色。據說是用稀釋過的藍色染料所染出的顏色，與水色非常相似。

瓶覗

意指接近白色的淡淡水藍色。據說色名的由來是將布料短暫浸泡到裝著藍色染料的瓶子，只會往瓶子裡看一眼（「覗」有窺視之意）的關係。

白群

偏白的藍色。這個顏色使用了礦物顏料會用到的藍銅礦粉末。較深的顏色叫做「紺青」、「群青」。

正如其名，是代表水的顏色，日本的水色就是這個顏色。本來水是透明無色的，要為它定義一個顏色是相當困難的事，但表現湖泊、河川、海洋時，大多數國家都會使用藍色系。從照片上來看也是如此，水會倒映天空的色彩，或是因為光線的反射而呈現藍色。不過偶爾也能看到這種顏色的湖泊，那是因為水中混有藻類和石灰等物，才會因光線的反射而呈現這種顏色。此外，另有一種說法認為它是藍染中比較淡的顏色，和水淺蔥的染料一樣都經過水的稀釋，所以才會使用「水」字。英文中也同樣會用「Aqua」或「Aqua blue」等色名來代表水的顏色，但有趣的是它們和日本的水色完全不同。國外的水色是明度和彩度都更高，更為鮮豔的顏色。根據某種說法，不同人種的眼睛顏色不同，即使看到同樣的顏色，感受也會有細微的差異。太陽、彩虹、水等在不同國家的孩子所畫的圖畫中，或許都會是不同的顏色。

「水色」光是欣賞就能發揮療癒人心的效果。水色的花朵以及商品包裝等也有很多。

冰色

像冰一樣清涼。
含有淡淡水色的白。

#f4fafe
C4 M1 Y1 K0

 水色

代表河水、湖水和海水的顏色。也有說法認為它是用加水稀釋過的藍色染料所染成的顏色，所以才會命名為水色。

雪色

雪一般的白色，人們形容雪景時也會用到雪色，被視為與冰色幾乎相同的顏色。

藍白

帶著些微藍色的白色，在藍色系之中是最淡的顏色。純白色會給人刺眼的感覺，稍微加入藍色可以消除這種感受，所以又名「白殺」。

冰就是固體的水，它和水一樣，原本是透明無色的物質。只不過水變成冰的時候因為含有空氣，所以大多會變成偏白的顏色；雪或冰霰、冰雹也一樣。而湖泊或池塘結凍時，會因為反射天空的顏色或光線而帶藍，看起來像是稍微帶著水色的白色。和天空呈現藍色的原理相同，這也是出自於瑞利散射。所謂的瑞利散射是指會根據光的波長差異，以「光前進多少距離」來決定顏色。用水和冰來舉例，分量愈多且愈厚的情況下，透明的物質就具有呈現偏藍色彩的性質。光含有藍、紅紫等所謂的彩虹顏色，是由好幾種色光所組合起來的。不同的色光會有不同的波長，紫色和藍色的波長短，愈偏向紅色的顏色則波長愈長。波長愈短的光愈容易散射，所以會呈現藍色。順帶一提，這是因為人的眼睛看不到紫色光，所以看起來才會像藍色。自然中結凍的細小冰晶雖然是透明的，卻稍微帶著藍色調，就是因為光的作用。冰色也會使用在和菓子等點心上。

冰反射光線的時候，看起來會像是這種顏色。白色的雪或霜等東西透著光線時，也會帶著一點藍色調。

空色

晴天的天空顏色，
過去與現在皆相同。

#a0d8ef
C41 M0 Y5 K0

❖ 相關色彩

御空色

比空色還要稍微多一點紫色，明度較低的水色。「御空」是日文中對天空較高雅的稱呼，稱呼自然或神聖的事物會使用到「御」字。

天色

藍色調比空色更濃烈的水色，如同萬里無雲的晴朗天空會有的鮮豔藍色。別名叫做「真空色」。

紅掛空色

黃昏之前，天空開始染上淡淡紅色時所呈現的顏色。比起盛夏，給人的感覺比較接近秋天。是藍色調強的淡紫色。

日本人將一望無際的晴朗天空稱為「青空」，他們心目中的青空就是這種明亮的淡藍色，而「空色」正好是介於藍色與白色之間的顏色。在「冰色」的篇幅中說明過光的散射，也因此青空才會是藍色。

畫材中的「水色」和「空色」，幾乎被當成同樣的顏色使用，因為是小孩子們很常用的顏色，就連顏色種類不多的蠟筆中也包含「水色」，孩子們都會毫不猶豫的用它來畫天空。只不過，「天空」的顏色會隨著早晨、中午、夜晚的時間而改變。日本的這個顏色不像英文一樣稱為「Sky blue」，而是單純稱為「空色」。順帶一提，英文色名Sky blue有個明確的定義是「在夏季的晴天，透過細小的洞，觀看白天的紐約上空的顏色」，然而日本人喜好曖昧不明，認為不過度說明或表達過當是一種美德。黃昏時、帶著雲霧時、彩虹出現時的天空都另有其他色名，日常生活能見到的天空就算不特別表示，大家也都知道是什麼顏色。普通的天空就是藍色，是十分簡潔的色名。

「空色」唸起來給人一種陽光又有精神的感覺，是很爽朗的色調。

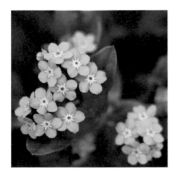

紺碧

深邃、清澈的藍色。
可以用來形容美麗的天空或海洋。

#007bbb
C90 M45 Y0 K30

 ❖ 相關色彩

 紺色

藍染中很濃烈的顏色，英文名稱是「Navy blue」。許多日本人都對它很熟悉，室町時代的人稱呼紺染工匠為「紺搔」。

 青色

三原色之一。在五行思想裡「青」代表「木」，在顏色之中是很重要的中心色彩。日本的交通號誌和納稅申報書也會用到青色。

 縹色

自古以來就存在的藍染色名，指的是比藍色更淺、比淺蔥色更深的顏色。又稱為「花田」、「花色」，意指為同一種顏色。

聽到「紺碧」這個色名，大家會想像到什麼呢？「紺碧」給人一種神祕的氛圍，彷彿是人類無法觸及的神之領域。舉例來說，帶著強烈陽光的盛夏青空，可以形容為「紺碧色的天空」，深邃遼闊的神祕海洋，也能形容為「紺碧色的大海」。這些都不是常見的天空和海，而是到遙遠的島上才能看見的天空和海，而且不是能在沙灘邊游泳的海，而是從斷崖絕壁往下眺望的深深海水。「紺碧」是濃烈的深青色，它綜合了深藍的「紺色」和濃烈的藍綠色「碧色」等兩種藍色系的顏色，會在想要形容「完美的藍色」、「藍色中的藍色」時使用。「紺碧」在英文色名中叫做「Azure」，原本是來自於寶石「青金石」的顏色。與「青金石」有關的顏色有「琉璃色」、「群青色」等等，也經常用來形容海洋和天空、地球的顏色。

說到紺碧，許多人都會先想到大海的顏色，和翡翠綠色的沙灘給人的感覺正好相反。

霞色

朦朧不清的
紫調灰色。

c8c2c6
C25 M24 Y18 K0

薄櫻

像霞色一樣迷濛的顏色。如同淡淡的櫻花色彩一般，是帶著淺櫻色的白色。在紅染之中是最淡的顏色。其他相近的顏色還有「灰櫻」等等。

薄雲鼠

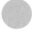

宛如從霞色中去除紫色調一般的顏色。它看起來就像籠罩著一層薄雲的天空那樣灰濛濛的，有時候也會當作比較明亮的鼠色來使用。

潤色

灰濁黯淡的顏色。它不像灰色或鼠色，看起來就像混合著好幾種顏色。「潤」指的是，景物的形狀和顏色因水氣而不清晰，所以才有了這個色名。

所謂的「霞」，就是看起來像是薄薄帶狀的霧氣和雲煙，或是空氣中飄浮著各種細小粒子，使得遠山等景色變得模糊，不容易看清楚的現象。此外，「霞」也指早上或傍晚的陽光照在雲朵上而呈現紅色的朝霞或晚霞。「霞色」是模糊的白與灰混合而成的顏色，也是稍微帶著紫色調的灰色。春天的季語會以「春季的天空如霞般煙霧繚繞」等來形容。想要同時拍攝日本的象徵——富士山和櫻花，其實出乎意料的困難，因為春季的天空經常帶著霧氣，看起來偏白，使得照片中的富士山模糊不清。而過去因為農家經常燒稻殼，焚燒時的煙造成的「灰濛濛景色」是人們很熟悉的體驗。簽名板的上方用顏料畫出的模糊花紋，以及曬到褪色的衣服也可以用「霞」來表現。「霞」可以泛指朦朧不清的顏色，霞色也會用在喪服上。脫離俗世、過著沒有收入的生活，在日文中可以用「以霞為食」來比喻。

春季的天空和山上的霧氣朦朧又偏白，看起來就像是混合了紅調和藍調的灰色。

虹
色

從前日本人所想像的彩虹，就是這種顏色。

#f6bfbc
C3 M35 Y20 K0

130

東雲色

別名「曙色」。這個顏色代表了染紅的東方天空，明亮的黃紅色中稍微帶著一點朦朧感。和虹色一樣，色名散發著浪漫的氣息。

霞色

「霞色」是像霧氣一樣混合著白色和灰色的模糊顏色，也是稍帶紫調的灰色。春天的季語會以「春季的天空如霞般煙霧繚繞」來形容。

乙女色

宛如在早春開出重瓣花朵的山茶花「乙女椿」一般，是帶著微微黃調的淡紅色。也很類似「鴇色」和「桃色」等色彩。

這種顏色，就是彩虹的顏色？應該有不少人都會歪著頭感到疑惑吧！說到彩虹的顏色，任誰都會想到是紅、黃、綠、藍、紫等7種顏色所組成的色光。不過對以前的日本人來說，「虹色」是單一一種色彩，日本傳統色彩中的「虹色」，是稍微帶著黃色調的淡紅色。雖然或許有人會想：怎麼會只有一種顏色……？但這並不是因為當時的人無法分辨彩虹當中的顏色，反而是因為色感優異，才能用顏色來表現在自然中直接看見的色彩。證據就是這種顏色並不屬於現在彩虹中的任何一種顏色。從前的人應該是在產生彩虹的雨後天空或霧氣裡，甚至是閃耀著光輝的遠處雲層中，發現了難以形容的美麗淡桃色。同時看著隨光線反射而變化的藍、紫、紅色時，這就是映照在雲朵上的顏色。說個題外話，在擅長繪製風景或背景的大師所畫的雲中，有時候也會用到黃色或粉紅色。如果有機會在雨後看到被照亮的雲，仔細觀察雲的部分就可以找到這個顏色。它是個能勾起懷舊情緒的色名。

彩虹出現時，天空和雲朵就會散發光芒。能用這種顏色來表現宛如極光一般的複雜色彩，日本人實在不簡單。

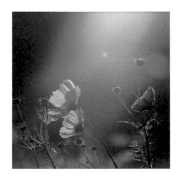

東雲色

映照在東邊雲朵上的朝霞色彩。

別名「曙色」。

#f19072
C5 M56 Y51 K0

沒有一個色名能比「東雲色」還要容易從名稱來想像出其樣貌。

東邊的天空會在太陽升起的清晨，染上這種接近橙色的顏色。天色開始亮起來時，東邊的天空會泛白，天上的雲朵則呈現這種顏色。它的別名叫做「曙色」，讓人聯想到「春以曙時為佳。天色漸白，山邊微光，細雲帶紫橫天際」（摘自清少納言《枕草子》），這段文章的意思是：春天是破曉時最好。天空漸漸泛白，太陽從山邊升起，帶著紫的細長雲朵飄揚在天邊。就像現代的紗窗一樣，古時候的人會用一種竹子在牆上製作窗格（日文中稱為「目」），讓外頭的陽光或月光照射到屋內。據說是因為製作這種窗格的竹子品種叫做「篠笹」，才會演變出「篠目（與東雲同音）」這個名稱。從名稱中就可以感受到古人從屋內欣賞東雲色天空的故事性，它擷取了隨著季節和時間而轉變的天空的瞬間，昰很美的色名。順帶一提，名叫「Sauce aurore」的法式醬料也是這個顏色，「Aurore」在法文中的意思就是「黎明的光」。

❖ 相關色彩

曙色

所謂的「曙」指的是，天色漸漸明亮的時刻。它和「東雲色」意思相同，是帶著橙色調的桃色，可用來表現渲染黎明天空的粉紅色。

虹色

日本傳統色彩中的「虹色」是單一的色彩，指的是稍帶黃色調的淡紅色。它和「東雲色」也有點相似，對現代人來說是很不可思議的顏色。

茜色

相對於代表黎明天空的「東雲色」，「茜色」是彩繪傍晚天空的晚霞顏色。它指的是用茜草這種植物的根所染出的沉穩紅色。

覺得破曉的天空十分美麗，於是以色名的形式將之留存。一般來說，「曙色」或許比較容易理解。

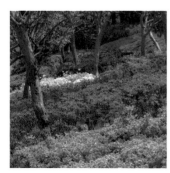

黃土色

黃色土壤的顏色。
以前是每天都能在日式住宅看到的顏色。

#c39143
C31 M45 Y66 K0

土色

土壤的顏色。許多地面都是這種顏色，它比黃土色還要常見。憔悴沒有血色的面容，也可以用「土色」來比喻。

土器色

古時候將土攪拌塑形後燒製而成的土器，就是這種帶著紅黃色調的茶色。土器色這個色名從中世紀開始就有人使用。

砂色

像砂子一樣帶黃的淡灰色。英文名稱為「Sand beige」。在JIS色彩規格中是「帶灰的明亮黃色」，指的是海灘般的色彩。

以前，黃土色是隨處可見的顏色，黃土指的是就是黃色的土，它是一種常用在日本建築的外牆和藝術品上的偏黃土壤。在和室的牆壁和旅館外牆等處，都可見到這種顏色。粉底等化妝品的色號「OC」就是源自於黃土，在膚色中是代表偏黃的顏色。而在其他的意義上，日本畫所使用的天然礦物顏料「黃土」，指的是用黃土原礦磨成的粉末。雖然以前的蠟筆一定會有黃土色，但最近在顏色種類少的蠟筆中卻很少見，這或許就證明了孩子們描繪土壤或地面的機會也愈來愈少。日式住宅或和室愈來愈少，別說有庭園了，甚至有許多人都住在公寓裡。人們被柏油路和草坪圍繞，四周幾乎沒有露出土壤的地方，要在身邊尋找這種顏色並不容易。因為它是讓人聯想到大地的色彩，所以又被稱為大地色系，不過大地色系其實是統稱綠色等所有自然色彩的名稱。

黃色土壤的顏色。能經常在身邊看到這種顏色的人，可以說是過著很接近大自然的生活。

煉瓦色

來自於國外的紅磚色，
具有時尚氛圍的茶色。

#9c4836
C0 M70 Y70 K35

相關色彩

牛壁色

宛如剛塗好、尚未風乾的土牆一般的顏色。它是江戶時代染布時會用到的色名，難以判斷是鼠色系還是茶色系，色調正好介於兩者之間。

根岸色

是帶有綠色調的茶色。名稱源自於在根岸（現在的東京都台東區）採到的優良壁土「根岸壁」。根岸是賞樹鶯的聖地，這個顏色也剛好和鶯色相當類似。

檜皮色

檜木樹皮的顏色，是紅色調很強的茶褐色，又稱為「樹肌色」或「木色」。此外也被視為染色的色名。

這個顏色雖然是茶色系，卻和其他的茶色系日本傳統色彩不同，具有明亮又時髦的氛圍。所謂的「煉瓦色」就是橫濱的「紅磚倉庫」和「東京車站」可以看到的赤煉瓦（紅磚）的偏紅暗茶色。紅磚是將黏土和泥土混合後灌入模型中，在窯中一邊加壓一邊燒製成的磚塊。實際上磚塊的顏色也會隨著原料的不同而有差異，而紅磚的紅色就是受到鐵的成分影響。它是誕生在明治以後、相對來說比較新的色名，也很類似日本以前就有的「弁柄」色。明治以後，日本也開始製造紅磚，會使用在象徵西方的建築物上。只不過在日本這個地震大國，容易崩塌的紅磚建築沒有足夠的耐震性，所以人們只在建築表面砌上紅磚加以裝飾，並非以紅磚來建造。即使如此，來自西方的新奇建材和顏色也象徵了文明開化，使用紅磚裝飾的建築物受到文人雅士的喜愛。即使紅磚已經融入日本的街景，現代人一看到紅磚建築，還是能感受到西洋風的成熟氛圍。

說到磚塊，馬上就會讓人聯想到右圖的紅色磚塊。煉瓦色具有一種西洋氛圍。

黃金色

是黃金的顏色，

也是耀眼稻穗的顏色。

#d68e31
C15 M45 Y100 K0

138

相關色彩

銀色
【ぎんいろ】

ぎんいろ（GINIRO）又可以唸作「しろがねいろ（SHIROGANEIRO）」，是帶著金屬光澤的明亮灰色。它和金色一樣是可以用燙金來印刷的顏色。除了金屬的銀色，也可以指閃耀的灰色。

銅色
[どういろ]

どういろ（DOOIRO）又可以唸作「あかがねいろ（AKAGANEIRO）」。和銅這種金屬一樣，是帶著光澤的紅黑色。曬黑的皮膚也可以用「銅色」來形容，另外還有「赤銅色」等類似色。

鐵色
[てついろ]

てついろ（TETSUIRO）又可以唸作「くろがねいろ（KUROGANEIRO）」，是代表偏黑的鐵的顏色。另外，鐵也是在染色時經常用來穩定色彩的材料。也有人說它是由此而來的顏色。

日文讀音有「こがねいろ（KOGANEIRO）」、「おうごんいろ（OUGONIRO）」。寫成金色時又可以唸成「きんいろ（KINIRO）」、「こんじき（KONJIKI）」。那麼「金色」和「黃金色」有什麼不同呢？實際上它們都是一樣的，只是在感覺上稍有不同。說到「金色」，就讓人想到金子這種金屬上，但也常用來形容結果的稻穗。稻子的葉和莖會把營養輸送到果實裡，在完成使命後，稻穗就會變成美麗的黃金色。「黃金色」雖然也會用在金子這種金屬上，但也常用來形容結果的稻穗。稻子的葉和莖會把營養輸送到果實裡，在完成使命後，稻穗就會變成美麗的黃金色。「實際上禾本科的食物具有玻璃質的細胞，也有人認為它們是因此才會呈現閃閃發亮的外觀。不論如何，等到秋天來臨，稻穗轉為黃金色就可以收割了。這顏色代表的不是單純的枯黃，而是稻子已經順利結果，黃金色的稻子就和真正的金子一樣有價值。此外，在印刷上想要表現「金色」時有兩種方法，第一種是真的壓上金箔的「燙金」；第二種方法是用「接近金色」的印刷色彩來表現，在這種情況下，大多會使用接近山吹色和黃土色的黃色。

「黃金色」可以用來形容隨風搖擺的成熟稻穗。印刷金色時也會以藍、紅、黃、黑等4種顏色來混合表現。

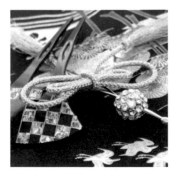

珊瑚色

沉眠於日本海底的寶物色彩，是帶著黃色調的明亮紅色。

ef8468
C0 M60 Y52 K2

在ＩＩＳ色彩規格中是「明亮的紅色」。英文名稱叫做「Coral」或「Coral pink」，女性或許會覺得比較有印象。說到珊瑚，可能有人會聯想到去南島進行水肺潛水時，可以看到的藍色珊瑚礁；可是過去的日本一提到珊瑚，指的就是紅珊瑚或是桃色珊瑚。高知縣的遠海是很有名的珊瑚產地。大家可能都在百貨公司看過用珊瑚做成的珠寶首飾，珊瑚是佛教七寶之一。「珊瑚色」指的是珊瑚的粉紅色，另外因為珊瑚的粉末可以當作天然的礦物顏料，所以有時候也用來指顏料的顏色。珊瑚是和水母、海葵的生物關係很密切的動物，有些會長出足以稱為寶石的堅硬骨骼，也有些會形成珊瑚礁。據說西方人相信珊瑚蘊藏著大海的能量，歐洲人會把粉紅色的珊瑚當成「守護孩童的護身符」，印度人則當作「避邪護身符」來配戴。

◆◆◆ 相關色彩

珊瑚珠色

指的是紅色珊瑚珠寶般的紅橙色。珊瑚的珠寶大致上可以分為白色、桃色、紅色等3種，這種顏色是很珍貴的「血色」。

真赭
[まそほ]

まそほ（MASOHO）又唸作「まそお（MASOO）」、「ますお（MASUO）」、「ますほ（MASUHO）」。它是天然的顏料，也是帶黃的黯淡紅色，感覺就像是明度較低的桃色。

黃丹

指的是帶著黃色調的丹色，很接近橙色。它象徵了太陽的顏色，代表皇太子的地位。在過去是列為禁色的重要色彩，其他人都被禁止使用。

珊瑚在日本也會用來製作佛珠等物，被視為神聖的寶石。是帶著黃色調的柔和紅色。

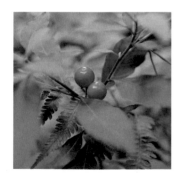 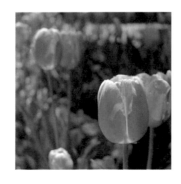

琥珀色

琥珀般的褐色。
形容威士忌的顏色時也會用到。

OLD TIME

WHISKEY

bf783a
C20 M58 Y85 K0

相關色彩

飴色

有點明亮的半透明褐色，顏色比琥珀色更淡，指的是用澱粉和麥芽熬煮而成的古早味水飴的顏色。

紫水晶

如紫水晶般的神祕紫色。日文漢字是紫水晶，英文則稱為「Amethyst」，對現代的日本女性來說後者比較常見。顏色比實物更淡。

珊瑚色

指的是珊瑚的粉紅色。此外，因為珊瑚的粉末可以當作天然的礦物顏料，所以有時也會用來指顏料的顏色。英文名稱為「Coral」。

琥珀是誕生自植物的寶石。在紅寶石和藍寶石等礦物，或是珍珠、珊瑚和玳瑁等屬於動物類的寶石之中，像琥珀一樣來自於植物的寶石是很少見的。樹木受傷時會分泌樹液，其樹脂經過幾萬年的歲月後所形成的化石就是琥珀。像琥珀一樣帶有透明感的褐色叫做「琥珀色」，一般來說比起平面上的顏色，它和琥珀一樣經常被拿來形容有透明感的威士忌等茶色飲料的顏色。日本曾流行的歌曲「咖啡倫巴」之中，雖然把咖啡比喻為「琥珀色的飲料」，但真正的咖啡顏色更深，所以嚴格來說紅茶會比較接近琥珀色。說到形成琥珀的樹脂就會讓人聯想到松脂，但其實樹木的種類也有很多種。除了琥珀色這種顏色，據說另外還有白、藍、綠、黑等各式各樣的色調。封存著昆蟲等生物的琥珀，彷彿是經歷多年歲月的時空膠囊，琥珀色就是一種蘊含著這樣的浪漫情懷，能讓人感受到溫暖的顏色。

形容有透明感的物品時會用到琥珀色。它是一種常被用來形容液體、透明物品或玻璃等物品的顏色。

琉璃色

琉璃般的顏色，
是帶著紫色調的鮮豔藍色。

2a5caa
C100 M74 Y0 K0

琉璃紺

在JIS色彩規格中是「帶紫的深藍」。顏色比琉璃色還要深一點，指的是帶著紫色調的紺色。與佛教用語中的紺琉璃相同。

紺碧

宛如陽光炎熱的夏季天空般的深邃藍色。結合了代表深藍色的「紺」，以及鮮豔藍綠色的「碧」等兩種藍色系的文字，可見它有多麼藍。

群青色

如群青般鮮豔的藍色，是略帶紫調的深藍色。群青是耐光、熱、鹼的顏料，形容大海是「群青色」時，會給人一種清澈晴朗的感覺。

所謂的「琉璃」，就是可以在須彌山找到的祕寶，屬於佛教七寶之一。琉璃可以驅除來自外在的邪氣或自身的邪念、憤怒與嫉妒等負面意念，自古以來就被用來當作趨吉避凶的護身符。以琉璃命名的「琉璃色」是帶著深紫色調的鮮豔藍色，讓人聯想到寧靜又夢幻的海洋，或是從宇宙看見的地球色彩。給人一種神祕感與神聖印象的琉璃色，可以拿來形容所有濃烈鮮豔的藍色，另外還有「琉璃紺」、「琉璃鐵」、「琉璃花色」等幾種相關色彩。琉璃的西洋名稱是「Lapis lazuli（青金石）」，青金石自古以來就被視為「象徵天空的神聖礦石」，拉丁語中Lapis意為「石頭」，lazuli意為「藍色」。組成Lapis lazuli的礦物在日本也稱為「青金石」，人們會用它的粉末製作藍色的顏料。另外，琉璃色也指藍色系的玻璃材質。琉璃也是玻璃的古稱，在韓語圈現在似乎也會用「琉璃」來稱呼玻璃。大琉璃（白腹琉璃）、小琉璃（藍歌鴝）、琉璃鶲（藍尾鴝）等很受歡迎的藍色野鳥，也是用琉璃色來命名。

自然界中有許多琉璃色的生物，除了野鳥外，琉璃蛺蝶、大琉璃銅金花蟲等昆蟲，以及藍雪花、藍刺頭等花朵都是。

群青色

用稀有礦物做成的
稍帶紫色的藍。

相關色彩

薄群青色

將群青色調淡的顏色，指的是淡藍色。現代人說到調淡的藍色，就會想到如水色般的淡藍，但在當時就算是細微的色彩差異，也會有不同的色名來代表。

紺青

是帶紫的暗藍色。為了和歷史悠久的日本天然顏料「岩紺青」加以區別，有時會稱為「花紺青」。它是透過鐵的化學反應誕生的顏料。

白群

偏白的藍色，是礦物顏料中會使用到的藍銅礦粉末的顏色。較深的顏色叫做「紺青」、「群青」。

「群青色」是以前經常被使用到的名稱，最近卻愈來愈少聽到了。

群青色在JIS色彩規格中是「帶紫的深藍」，它代表的是用礦物製成的鮮豔藍色。群青色是日本畫不可或缺的顏色，曾用在琳派日本畫的屏風畫上。群青色和琉璃色一樣，原本都是用名為青金石的礦物製成，但因為琉璃本身是很高價的寶石，所以後來人們會採用Azurite，也就是藍銅礦作為原料。話雖如此，用來替代的藍銅礦也是很稀有的礦物，所以直到人工顏料出現之前，群青色都是許多人嚮往的「藍色」。過去的人們第一次在繪畫中看到「鮮豔的藍色」時，肯定留下了非常深刻的印象。天然的礦物顏料即使是用相同的原料製作，礦物的粒子愈細，顏色就會愈淡；由深（粒子較粗）到淺的排列依序為「紺青」、「群青」、「白群」。從19世紀開始，就能以人工技術製造出類似顏色。

深邃海洋的顏色。群青色在日本畫中會用來畫藍色的花、河川和湖泊等景物。

江戶紫

用紫草的根染成，
是流行於江戶的紫色。

#745399
C60 M74 Y0 K14

 ❖ 相關色彩

京紫

指的是在京都染成的紫色，是比
江戶紫還要帶紅的紫色。自古以
來都代表首都的「京」，那華麗
又優雅的形象很受人喜愛。京紫
就是給人明亮印象的紫色。

古代紫

雖然「古代紫」和歷史悠久的
「京紫」被視為同樣的顏色，但
實際上古代紫比京紫更深也更
暗。和服配件上常見的紫色大多
是這個顏色。

似紫

暗沉的紫色。因為紫根染的紫色
價格高昂，所以它是用蘇方和藍
草染出的紫色。用紫根染成的顏
色稱為「本紫」，似紫就是相對
之下「與其相似的紫」。

意指什江戶染成的紫色，帶著藍色調。在町人文化盛行的江戶時
代，歌舞伎成了庶民們很熟悉的娛樂。而歌舞伎《助六由緣江戶櫻》
之中，助六綁在頭上的頭巾顏色「江戶紫」，在當時相當流行。這個顏
色是用紫草染成，至於為什麼名稱會是「江戶紫」，是因為江戶時代
的武藏野一帶，長了許多野生的紫草科紫草，由於是在江戶染成的紫
色，所以才命名為「江戶紫」。令人意外的是，紫草的花是白色的，而
且非常小。紫草是非常難發芽的植物，過去人們曾經多次嘗試種植，
卻無法增產，而現今純粹的日本特有種，已經是一種瀕臨絕種的植
物，現代主要栽培的品種是小花紫草。順帶一提，紫草也可以當作中
藥材，具有消炎、殺菌等作用，能用來治療口內炎等症狀。另有紅色
調較強的紫色種為「京紫」，以及稍微黯淡的「古代紫」等色名。

江戶紫會用在門簾和手帕等庶民的日常用品上，江戶這個名稱給人一種風雅的感覺。

丹色

稍帶黃的紅色，
會用於日本畫，是氧化鉛的顏色。

#e45e32
C0 M59 Y78 K11

朱色

略帶黃的紅色。日常生活中會用到的印泥顏色，不過最近的印泥有愈來愈多是墨水式的產品，印泥的顏色也變得愈來愈偏紅。

緋色

稍帶黃色調的鮮豔紅色。它是從平安時代就開始使用的傳統色名，也是僅次於紫色的高貴顏色。有許多傳統色彩都含有「緋」字。

弁柄色

是以三氧化二鐵為主成分的無機顏料的偏紅茶色。受到日照不容易變色，也具有耐熱性，所以會用來當作建築塗料。

現代人聽到「紅色」，一般來說都會聯想到蠟筆中常見的正紅色，或是消防車的顏色等等。紅色從以前開始就是對日本人來說很重要的顏色，可是「紅色」是會隨著時代變化的。對過去的日本人來說，最具代表性的紅色是「朱色」，例如經常在喜慶的場合或是蓋印章時看到的印泥顏色，也就是說會用在重要的場合或是神聖的場所。與朱色幾乎屬於同義詞的色名就是「丹色」，它是帶著黃色調鮮豔紅色的別名。丹色雖然自古以來就會用在鳥居等地方，是日本人很熟悉的顏色，但現在卻幾乎不被使用，色名已經從孩子們的記憶中消失。「丹頂鶴」頭上的顏色就是丹色，此外因為實際上以前雞的羽毛也是這種顏色，所以又稱為「丹羽雞（にわとり）」，據說這就是雞的日文名稱由來。丹是水銀和硫磺的化合物，它過去曾被用在顏料和藥品中。另外，「丹」又唸作「あか（AKA）」，也稱為「まこと」、「あかし」，它代表了真心之意，也會用在日文的「丹念（細心）」、「丹精（誠心）」等詞彙中。

雖然類似朱色，但色調卻也很像橘色。在鳥居和古九谷燒等物品上都可以看到它。

朱色

帶黃的鮮豔紅色。也具備避邪之意，是印泥的顏色。

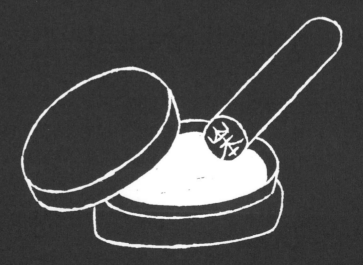

#eb6101
C0 M85 Y100 K0

真朱

是帶點混濁的紅色。含有「真」這個字就代表「沒有雜質、自然的朱色」。它是來自於硫化水銀的色彩。

銀朱

帶黃的鮮紅色。和天然的紅色顏料「真朱」相比，銀朱是很鮮豔的紅色。源自於在真朱之後以硫磺和水銀製成的人工顏料「銀朱（Vermillion）」。

洗朱

淺朱色，看起來像是混濁的橙色，是主要用於朱色漆器上的色名。從紅色調強且接近朱色的顏色到類似曙色或柿色的顏色都有，範圍相當廣。

就算是對日本的傳統色彩不太了解的人，「朱色」也是一種聽到了就能馬上聯想的顏色。它是黃色與橘色的中間色，也是帶黃的鮮豔紅色，以現在蓋印章時也經常用到的印泥顏色來說明，或許比較好理解。近年來比起來自礦石的天然顏料製成的印泥，墨水式的印泥愈來愈多，於是印泥的顏色也在漸漸改變。過去只有武士等身分特別的人才能獲准使用紅色印泥，庶民所蓋的章則是黑色的。它也是在神社的鳥居等部分經常看到的顏色，朱色被視為吉祥的顏色，也是避邪的顏色。據說使用在鳥居上的朱色代表的是火、太陽或血的顏色，日本人相信自然中的萬物皆有神靈，會在附近的山上或海裡的洞窟等，可以躲避災難的地方建造鳥居，藉由雙手合十祈求豐收和捕魚的安全。據說「鳥居」的名稱由來，是因為鳥是神的使者，而它又是神的居處等緣故。順帶一提，「赤（紅色）」是包含朱色等紅色系色彩的總稱。

巫女的褲裙顏色、御朱印以及神符等神社常見的物品都是朱色。日本特有的紅腹蠑螈的腹部也是朱色的。

生成色

色名源自於無染色、無漂白的布，是自然色系代名詞。

#f7f6eb
C0 M5 Y15 K5

天然的顏色。所謂的「生成色」就是如同未漂白的棉花一般，帶著淡淡黃色又混了一點灰色的白色。在日本，生成原本就是用來表示布料狀態的詞，舉例來說，無染色、無漂白的布料，就會用「生成的T恤」等方式來形容。因為近年來漸漸的非常流行「自然色系」，所以人們開始會以這個色名來形容布料外的物品。有時指的是「並非純白的白色」，有時甚至包含了「環保」、「不加裝飾」、「無添加」的概念，舉例來說在嬰兒用品方面，也很符合這樣的氛圍。有時候也會像是有機的代名詞一樣被使用著，「生成的貼身衣物」就給人一種「安全、安心」的好印象。不過，也有業者不是用無染色、無漂白的布料，而是特地染成這個顏色。傳統色彩中色調相似的顏色有「鳥子色」、「白茶」等等，此外在流行服飾中有時也稱為「Écru（原麻色）」。

❖ 相關色彩

卵花色

是源自於被稱為「卵花」的虎耳草科溲疏花朵顏色的白色，和製作豆腐時會得到的「卵花（豆渣）」不同。從平安時代開始，人們就會用它來表現白色。

白練

將生絹的黃色調去除的精鍊法稱為「白練」，經過白練的絹會變成這種具光澤的純白色。光滑絹布的純白色一直被視為是神聖又高貴的顏色。

亞麻色

帶黃的淡褐色，指的是用亞麻紡成的線材顏色。在西方可以用來形容毛髮的顏色，「亞麻色頭髮的少女」是很有名的曲名。

「生成色」就是沒有漂白過的布料顏色，到了現代反而是受到眾人推崇的顏色。

亞麻色

帶著黃色調的淡褐色。
用亞麻線織成的布料顏色。

相關色彩

生成色

所謂的「生成色」就是如漂白前的棉布般帶著淡淡黃色調，又混合了少許灰色的自然白色。生成這個詞原本就是指布料的狀態。

油色

顏色類似過去的菜籽油，指的是略偏綠色的黯淡黃色。雖然現在的菜籽油是更透明的黃色，但過去的菜籽油就是這種顏色。

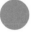

榛色

歐榛的果實——榛果的表皮顏色，是帶黃色調的混濁淡茶色。西方人有時候會用它來形容美麗的眼睛顏色。

「亞麻色」是源自亞麻線色彩的色名，也是帶著黃色調的淡茶色。它是在明治以後開始使用的色名，用亞麻的莖紡成的線可以織成亞麻布。仕現代，說它的顏色像是未染色的麻布或許會比較容易理解。此外，注重養生的人應該都有聽過「亞麻籽」這個詞吧！據說亞麻籽是人類初次栽種的植物，也是一種超級種籽。亞麻籽的英文叫做「Flaxseed」，亞麻的莖可以用來製作亞麻線，外型類似芝麻的種籽，從古代開始就一直是一種食品。亞麻籽含有許多Omega-3類的脂肪酸——α-亞麻酸，「亞麻籽油」也是很受矚目的油品。「亞麻色」在西方會用來形容頭髮的顏色，法國作曲家德布西的前奏曲「亞麻色頭髮的少女」十分有名，曲中歌頌的並不是金髮，而是淡淡的栗色頭髮。順帶一提，雖然「天色」的日文讀音同樣也是「あまいろ（AMAIRO）」，但卻是與亞麻色完全不同的天空藍。

說到麻布的顏色，女性會比較熟悉。亞麻籽的顏色更深，亞麻籽油則是具有透明感的黃色。

胭脂色

常被用於制服上的深紅色。

#b3424a
C42 M93 Y68 K6

❖ 相關色彩

蘇方

在JIS的色彩規格中是「暗沉的紅色」。「蘇方」是豆科的植物，這個顏色指的是以其為染料所染出的偏黑紫紅色。

真紅

混合了黑色的深紅色。雖然這個顏色本身很暗，但用「真紅色」來形容口紅等物品時，有時候指的是「鮮紅色」。也可以寫作「深紅」。

葡萄色

像葡萄果實一樣帶紅的紫色。和日文漢字相同但唸作「えびいろ（EBIIRO）」的顏色，被視為同樣的色彩。以前的山葡萄曾被稱為「葡萄葛」。

「胭脂色」是偏黑的深紅色，名稱來自於中國的紅花產地「燕支山」，因此紅花染的顏色才會唸作「胭脂色」。現在的胭脂色有時候也會使用化學染料，不過從半翅目介殼蟲科的「胭脂蟲」採集而來的天然色素（使用昆蟲的體內色素製成的胭脂紅色素）染料，現在也經常使用在友禪和紅型等染色技法中。以早稻田大學為首，許多學校都以它為象徵色彩，給人一種正統的感覺。胭脂色也是同時具有「西式」與「和式」、「男性」與「女性」、「年輕」與「年長」、「樸素」與「華麗」等完全相反形象的神奇色彩，所以很容易使用在衣服和配件等任何物品上。溫泉的門簾顏色經常會以「紺色」代表男性、「胭脂色」代表女性，這種成對的顏色是日本人偏好的色彩組合。或許是偶然，燕子的喉部顏色也和胭脂色非常相似。

會被使用在友禪等染色技法的染料是「胭脂蟲」。以自然界之中的生物來說，秋葵花的中心部分就是胭脂色。

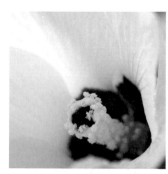

茜色

用茜草的根染出的沉穩紅色。傍晚的天空色彩。

b13546
C0 M100 Y60 K35

紅葉色

以外紅、內深紅的顏色混合而成的色目,看起來就如同楓葉一般,是染上秋季氛圍的紅色。

黑緋

在茜色裡加上紫紺,使之帶有黑紫色調的深緋色。與其說是紅色,不如說是茶色系。又稱「深緋」,是歷史悠久的色名。

紅海老茶

在JIS色彩規格中是「偏黃的暗紅」。它是綜合「紅色」和「海老茶」的色名,大正、明治時代的女學生會穿著這種顏色的袴(和服褲裙)。

一聽到茜色,應該有許多人都會聯想到晚霞。或許是因為經常被用來表現「天空染上茜色」、「茜空」等景象,所以色名本身也散發著一種美麗的氛圍。而「茜」是在「西」上面加上草字頭,或許會讓人聯想到「傍晚時分」的西邊天空和草原。「茜」在日文中也是紅蜻蜓的屬名(赤腹蜻屬)。有些女孩的名字也會單用「茜」一個字,可見它的確給人很好的印象。「茜色」是用野生在山上的多年生草本藤蔓植物──茜草的根所染成的顏色,它是稍偏黑的沉穩紅色,從古代開始就有人使用茜草做為染料。據說因為茜草的根是紅色的,所以日文讀音才會是「アカネ(AKANE、赤根)」。用茜草作為染料所染出的色名還有「緋色」,它是更加鮮豔的紅色;茜草也可以用來當作止血或解熱的藥材。順帶一提,在「茜草」所屬的茜草科中,有多達一萬種的物種,此列可以當作染料的咖啡樹和梔子等植物也和茜草關係相近,而以臭味聞名的雞屎藤也是茜草科的植物。

雖然顏色看似和晚霞與紅蜻蜓不太一樣,但它或許曾是人們很熟悉的紅色。

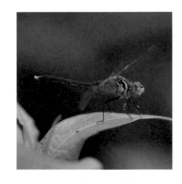

藍色

現代人也很熟悉的
藍染的青色。

#165e83
C70 M20 Y0 K60

青藍

帶著紫色調的暗藍色。它是在明治以後才誕生的藍色系新色名，顏色比「藍色」更清澈，給人輕盈的感覺。

濃藍

在JIS色彩規格中是「非常暗的藍色」。正如字面所示，意思是很濃的藍色。和紺色之間的差異難以分辨，與紺色幾乎是同樣的顏色。

紺藍

在JIS色彩規格中是「深藍紫」。因為是指帶著紺色調的藍色，所以比紺色明亮，紅色調也稍強。是會使用在化學纖維等方面的顏色。

在日本的傳統色彩中，能像「藍色」這樣也常被用在現代日常生活中的，或許很難找到了吧！藍染的物品廣泛受到各個年齡層的人喜愛，比如：浴衣、手帕、陶器、門簾等等。「藍色」的色名是源自於藍草這種植物，指的是藍染中稍帶綠色調的藍。其實只用藍草染成的顏色稱為「縹色」，英文名稱是indigo。在JIS色彩規格中，「藍色」是「暗青色」，指的是偏深的藍染布料顏色。據說藍草是世界上最古老的染料，日本也從古時候便開始使用。到了江戶時代，手帕和門簾等日常用品也會廣泛使用藍染的布料，許多浮世繪都有描繪到這一點，所以在國外又稱「Japan blue」。藍草在經過日曬、發酵等步驟後，由工匠花費約百日的時間手工製作成染液，並反覆浸泡布料以染色，是日本獨特的藍染技法。藍染的產品會隨著時間的經過，而漸漸變成更漂亮的藍色，而且染過的布料本身會變得更耐用，可以驅除昆蟲和蛇，保溫效果也會提高。

現代不論男女，藍色都廣受人們喜愛。顏色的深淺幅度很寬廣。是十分受到日本人愛戴的沉穩青色。

褐色

[かちいろ]

偏紫的暗紺色。也可以寫作「勝色」。

#4d4c61
C88 M75 Y0 K73

相關色彩

褐返

極度接近黑色，是比褐色更深的紺色，指的是藍染中染得很深的顏色。此外，也是先染成其他顏色再經過藍染步驟的顏色。

留紺

深紺色。紺色本來就是深藍色，已經無法再染得更深的深紺色會用「留」這個字來表示。

鐵紺

指的是帶著「鐵色」調的「紺色」。和「褐色」差不多深，非常相似，但鐵紺的色調稍微偏綠一些。

或許只有日本人看到這個顏色時會有種繃緊神經的感受。「褐色」在日本人的DNA中是會令人本能聯想到「決勝時刻」的顏色。然而只用漢字寫出「褐色」也看不出是什麼顏色，唸作「かっしょく（KASSHOKU）」時指的是曬黑的肌膚顏色，唸作「かちいろ（KACHIIRO）」時指的就是帶著紫色調的紺色了。本文所介紹的顏色是指後者，其實漢字也可以寫作「勝色」，是個容易被搞混的色名。

「褐色」是日本自古以來便存在的一種紺色，比紺色更深，是看似黑色的藍色。為了把布染成深藍色，使用了「搗染」的手法，所以也能寫作「搗色」。鎌倉時代的武士為了祈求作戰「勝利」，會用這種「勝色」來為戰袍和武器染色，現在劍道的裝備上也看得到「褐色」。而不只是讀音有吉祥之意，藍色具有讓布料更加耐用的效果，染得愈深效果愈強，因此深藍色的「褐色」在這方面很受武士喜愛。

黑夜般的紫色調紺色。是很適合用在認真對決的時刻，令人繃緊神經的色彩。

納戶色

帶著綠色色調的暗沉深藍色。
出乎意料的是過去的熱門色。

#008899
C90 M60 Y50 K0

納戶是指屋子裡的那個納戶嗎？會這麼想的人還算是比較好的，如果是年輕人，甚至可能連納戶這個詞都沒有聽過。所謂的納戶，就是收納平常用不到的服裝和家具等雜物的空間。納戶在日本建築基準法中不符合「客廳」的標準，或是沒有窗戶可以採光，就算有也是非常小的房間。或許有人會覺得「每間房屋的納戶都不一樣，怎麼會有特定的顏色呢？」「納戶色」是一種藍染的顏色，指的是帶著混濁綠色調的深藍色，別名又稱「御納戶色」。這個顏色是江戶城內的納戶曾垂掛的布幕顏色，或是管理納戶的官員制服顏色；另有一說認為它是昏暗納戶的顏色。納戶色在JIS色彩規格中是「濃烈的偏綠青色」，在江戶時代人們可以穿著的衣服顏色受到限制時，茶色系、鼠色系、以及包括納戶色在內的藍色系等，都是受到廣泛使用的顏色，而且色彩的分類非常細。此外，還有「錆御納戶」、「御召御納戶」、「鐵御納戶」、「藤御納戶」等色名。

❖ 相關色彩

錆御納戶

是帶鏽灰色調的納戶色。「納戶色」本身就是偏暗又混濁的顏色，而這個顏色又比它更沉穩。愛好風雅的江戶人很喜歡，曾經風靡一時。

御召御納戶

「御召」指的是最高級布料「御召縮緬」。它是第十一代將軍曾穿著的縮緬布料顏色，於是「御召」這個敬稱便成了所有縮緬布料的名稱。

鐵御納戶

是帶有混濁綠色調的偏暗青色，看起來比「錆御納戶」更深。「鐵」不是指生鏽的鐵色，而是偏黑的顏色。

包袱巾的深綠色，此外也可用來形容陰暗的地方。

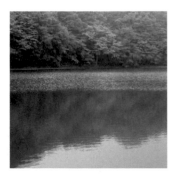

漆黑色

塗上黑漆的漆器顏色。
光亮又細緻的黑。

#0d0015
C70 M50 Y50 K100

呂色

與「漆黑」幾乎是相同的顏色。色名是源自於一種漆器工藝的塗裝技法「呂色塗」，也可以寫作「蠟色」。是以不加油的生漆精製而成的漆料所塗裝的顏色。

墨色

是如同用於書畫中的墨汁般的黑色。墨色從以前開始就是代表僧侶或災禍的顏色。此外，請人用墨汁書寫文字以占卜吉凶的方法也叫做「墨色」。

黑橡

把麻櫟的果實（橡實）磨碎後熬煮，透過鐵媒染發色的偏藍黑色。喪服的顏色。在《萬葉集》裡出現的「橡衣」就是指黑橡色的衣服。

❖ 相關色彩

所謂的「漆黑」就是如同塗上「黑漆」的漆器般光亮的深黑色。

看起來是純粹的黑，在黑色系中也經常用來形容最暗的顏色。舉例來說，完全沒存在的世界是「漆黑一片」，帶有光澤的美麗黑髮則可以形容為「漆黑色的秀髮」。「漆黑」不是單純的黑色，能在形容「純黑」的時候展現出氛圍，所以在文學上是很好用的形容詞。說個題外話，「漆」要是沒有維持一定的濕度的話就不會乾，是非常難處理的素材。它會像人類的肌膚一樣呼吸，而且能讓木材更加堅固，抵擋水和昆蟲的傷害。它具有深度和潤澤的質感，以及重複塗上黑漆的漆器本身是高級品的印象，似乎都包含在漆黑色的形象之中。浸濕的烏鴉羽毛看起來也非常黑，雖然帶有光澤的模樣也和漆黑色很相似，但漆黑的程度則更加純粹。色名本身則為色彩增添了更多色彩以外的細節，「漆黑」可以說是「純白」的反義詞。

黑色漆器並非日常用品，而是餐廳或旅館等地方會使用的高級品。它也能用來形容完全沒有光線的黑夜。

秘
色

青瓷般
帶著淡綠的水色。

#abced8
C61 M14 Y34 K0

翡翠色

翡翠是在日本也廣受喜愛的寶石之一。其代表色為偏藍的黃綠色，是從室町時代就開始使用的色名，也很接近「秘色」。

青瓷色

指的是和青瓷類似的淡藍綠色。雖然許多人認為它和「秘色」是相同的顏色，但有時也會將「青瓷色」和「秘色」作出區別。

青瓷鼠

在青瓷色中加上灰色調的顏色，「鼠」這個字代表「帶灰的顏色」。與其說是顏色變暗，不如說是變得混濁，色彩本身是很淡的。

美麗的淡淡水色，帶有微微的綠色調，宛如沒有人煙的湖水顏色一般。「秘色」給人的印象正如其名，帶著某種神祕感。之所以會覺得有點不可思議，是因為這個顏色原本不是來自日本的色調，而是指中國自古以來燒製的「青瓷器」的顏色。這個顏色對中國人來說是很特別的顏色，就像日本人對藍染的「藍色」很熟悉一樣。中國在過去會製作釉色如同翡翠一樣美麗的「翡色青瓷」，其中玻璃質釉藥所含有的鐵，會在燒製的過程中呈現出不同於藍色或綠色的神奇色彩。青瓷的理想釉色稱為「秘色」，帶有神祕美感的青瓷過去曾是許多國家所嚮往的工藝品。青瓷在9世紀時出口到國外，以貢品的形式進入日本時，釉色被稱為「秘色」的瓷器色名，也同時漸漸植到日本人心中。日本的襲色目中所稱的「秘色」，指的是外為琉璃色、內為薄色的配色。

青瓷的色調一直到現在都還廣受全世界喜愛。是個色如其名「秘色」的顏色。

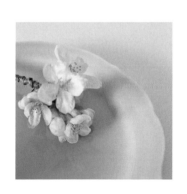

綠青

帶著青色色調的黯淡綠色。
鎌倉的大佛是金屬鏽色。

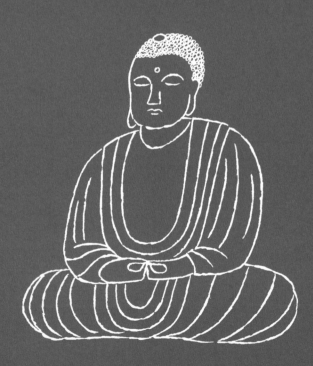

#3f7955
C70 M25 Y60 K10

花綠青

源自於英文色名「Paris green」的顏色。因為是有毒的綠色顏料，現在已經不再使用，只留下色名。比「綠青色」更鮮豔。

青碧

雖然包含「青」和「碧」兩種藍色系，但指的卻是黯淡的青綠色。色名的由來是源自於古代中國的玉石「青碧」。出家人的衣服顏色。

綠黃色

稍帶綠色調的深黃色。雖然和色名沒有什麼關係，但綠黃色蔬菜指的是富含β胡蘿蔔素的蔬菜。鸚鵡的羽毛顏色等也會用「綠黃色」來形容。

綠青從色名本身就已充分展現出這個顏色的樣貌，正如其名包含了「綠」和「青」的顏色，在JIS色彩規格中是「黯淡的綠色」。以畫材來說，它是類似綠青這種顏料般的淡藍綠色。礦物顏料中以岩綠青等為代表。原料的礦物是孔雀石，英文名稱為Malachite。偏白的綠青稱為「白綠」，在奈良時代，它主要的用途是建築物或雕像的塗料。另一方面，銅和銅合金所產生的鏽也是「綠青色」，具代表性的文物有鎌倉的大佛等。在某些歷史悠久的寺院屋頂上，也可以看到這個顏色，因為其中的材質有使用銅，而一開始帶有金屬光澤的銅，會隨著時間的經過而漸漸轉變成綠色。銅暴露在空氣中或是接觸到雨水就會氧化，進而生鏽，這個現象本身就稱為「綠青」。據說當時的人是刻意要讓雕像變成這種顏色，才會使用銅來製作。也有人說雕像被綠色的鏽包覆起來，反而會變得更加堅固。

在寺院等處可以看到各式各樣綠青色的物品。它是以前的繪畫不可或缺的綠色。

鐵色

暗沉的青綠色。
像鐵一樣沉重的顏色。

\# 24433e
C90 M63 Y66 K30

鐵紺

融合了「鐵色」與「紺色」，是帶有綠色調的暗紺色。因為兩者都是很深的顏色，所以在印刷品上看起來幾乎是黑色，在染布上卻與黑色不同。

藍鐵

帶有綠色調的深藍色，在「藍色」中是偏暗的顏色。藍色是很受喜愛的江戶風色彩，鐵色也被視為風雅的顏色，而將兩者加以結合的藍鐵，曾是很受歡迎的顏色。

鐵黑

在JIS色彩規格中被視為「黑」，是略帶灰色調的黑色，在印刷品上幾乎是呈現黑色。因為沉穩黑色調的緣故，所以也被稱為「黑鐵」。

我們在日常生活中會見到的鐵有鐵鍋和鐵壺等等，但卻都不是這樣的綠色調，而是更偏黑的顏色。「鐵色」是指像表面經過加熱處理的鐵一樣暗沉的青綠色，在JIS的色彩規格中是指「極暗的青綠色」。

它比深綠還要�ス，是非常沉穩且偏黑的色彩。實際上「鐵色」在日本有時可以唸作「くろがねいろ（KUROGANEIRO）」，這是因為相較於被稱為「こがね（黃金）」的金、「しろがね（白金）」的銀，以及「あかがね（赤金）」的銅，鐵是被稱為「くろがね（黑金）」的緣故。它也會用在染色上，在藍染所染出的顏色裡，會用來稱呼帶綠色調的深藍色。此外，也可以指吳須這種含鐵釉藥的黯淡藍色。它在過去是和茶色一樣廣受喜愛的顏色，有許多色名都包含「鐵」字，比如：「鐵紺」、「藍鐵」、「鐵黑」、「鐵御納戶」、「鐵鼠」、「鐵深川」等等。它是一種流行於明治到大正時代的染色，會廣泛運用在店門口或男性的和服等各方面。這種顏色給人一種認真又穩重的感覺，而「鐵」這個素材的硬度，或許也是讓人有這種印象的一項原因。

相較之下會和鐵製品的顏色稍有不同。陶器打磨前的素燒狀態，就是如同「鐵色」一般的顏色。

錆色

帶灰的紅褐色。
象徵沉穩有深度的狀態。

#6c3524
C55 M85 Y93 K30

相關色彩

 赤褐色

指的是帶有紅色調的褐色。雖然紅色調比銹色更強，但因為同樣帶有灰色調，所以看起來比海老茶還要稍微混濁一點。

 茶褐色

是帶有些微黑色調的茶色。雖然和焦茶比起來更偏紅，但不像海老茶那麼亮眼。順帶一提，在日本褐色（かちいろ）比較常用來指深紺色。

 赤銅色

偏黑的紅色。因為以赤銅來比喻，所以帶有一點華麗的光澤感。也可以用來形容曬得黝黑的肌膚，例如「曬成赤銅色的肌膚」。

這是如鐵鏽般的深紅褐色的色名叫做「赤錆色」。

因為含有混濁的灰色調，所以像「錆青瓷」、「錆淺蔥」等帶灰的顏色也會加上錆字來表示，所以就算有使用到錆字，也不一定就是茶色系的顏色，前上述的「錆青瓷」、「錆淺蔥」分別屬於綠色系和藍色系。

雖然說錆（鏽）是金屬的氧化現象，但正確的說，應該是處於不穩定元素狀態的鐵，與空氣中的氧結合後，轉變成穩定的氧化鐵的反應。

因此，與其說是「生鏽」，「轉變成氧化鐵」的說法會比較接近事實。

日文諺語「身から出た錆（出自己身的錆）」意指為自己犯下的惡行嚐到苦果，身就代表刀身，這句話是在描述部分的刀身所生的鏽，最後腐蝕了整把刀的樣子，在日本經常被用來比喻自作自受和因果報應。

雖然鐵鏽本身多少會給人一點負面的印象，但錆色這個顏色卻也令人聯想到沉穩有深度的人品或事物，經常被當作語感接近「樸實老練」的形容詞。

雖然鐵鏽（錆）讓人聯想到腐朽的金屬，但錆色這個顏色卻經常出現在我們的生活周遭。

177

鉛色

帶有光澤和藍色調的暗灰色。
與單純的灰色有細微的差異。

#7b7c7d
C25 M16 Y13 K62

略帶藍色調的深灰色。因為近年來常有日本人使用「鉛色的天空」或「鉛色的海」等形容或描寫，所以有許多人都認為這顏色是混濁的深灰色，不過真正的鉛其實帶著微微的藍色調和光澤。據說鉛也有被稱為「あおがね（青金）」的時代。因為色名是源自於鉛，所以鉛色和單純的灰色稍有不同。鉛這種金屬的熔點低，容易冶煉和加工，因此自古以來就被廣泛運用在美術工藝品、水管、焊接、玻璃、釣具的重錘、顏料等。只不過，近年來鉛的毒性引發許多問題，全世界都逐漸更換為替代材料，推行無鉛化。舉例來說，日本有一段時間常看到「無鉛汽油」這個詞，但在無鉛化已經很普遍的現在，幾乎沒有什麼機會看到或聽到這個詞了。這麼看來，只有「鉛色的天空」或「鉛色的海」等形容詞還存活著，今後沒有實際看過鉛的人一定會愈來愈多。不過，希望大家都可以記得真正的鉛色是多少帶有藍色調的顏色。

◈◈ 相關色彩

錫色

接近銀色的明亮灰色。錫是銀白色的金屬。雖然帶著微微的藍色調，但和鉛色比起來卻很少，比較接近單純的灰色。

鈍色

幾乎是無彩度的暗沉灰色。它是從平安時代保留下來的色名，也可以唸作「にぶいろ（NIBUIRO）」。顏色的成分中含有幾%的紅與黃，不過要用肉眼辨識的話很困難。

薄鈍

淺淺的鈍色。它是很明亮的灰色，比較接近一般人認知的淡灰色，也可以唸作「うすにぶ（USUNIBU）」。有時候也寫作薄鈍，唸作「うすのろ（USUNORO）」。

鉛色和鈍色的差別在於是否帶有藍色調。不過，它們在語感上幾乎是同樣的意思。

灰色

白與黑的中間色。

是和鼠色有著細微差異的色調。

#808080
C0 M0 Y0 K50

❖ 相關色彩

灰汁色

是如灰汁一般帶有些許黃色調的灰色。灰汁是把焚燒稻稈或木材得到的灰燼，注入熱水後所取得的上層清水。灰汁自古以來就被當作染色的材料或布料的清潔劑。

煤色

比灰汁色更深的灰色。色調介於灰色和灰汁色中間。因為帶著些微的紅色調、藍色調、黃色調，所以具有不同於單純無彩色的意境。

消炭色

將滅火後附著在木炭上的灰燼吹散之後，所露出來的木炭顏色。暗灰色中帶著些微的橙色調。消炭經常被用來當作火種。

焚燒書木後剩下的灰燼顏色。白與黑的中間色，完全不含紅色調、藍色調、黃色調等任何有彩色，可以只靠色彩的明度來表現深淺，所以被歸類為無彩色。不過，因為灰色顏料中有時會含有黑與白以外的有色顏料，所以嚴格來說也無法斷定為無彩色。有許多人認為它和鼠色是同樣的顏色，但在色彩的世界會被歸類為不同的顏色。雖然要用語言來表現其差異是很困難的事，但真要形容的話，灰色比鼠色更明亮，從某些角度看來會含有一點點黃色調。那麼，為什麼會有這種細微的差異呢？原因在於江戶時代後期在民眾之間流行的「奢侈禁止令」（禁止穿著華麗服裝的法令）、以及江戶時代中期頒布的「奢侈禁止令」生活方式。在特別追求「風雅」美感的江戶庶民間，鼠色系十分受到喜愛，「四十八茶百鼠」因而大為流行。從中欣賞各種灰色的品味，可以說是因此才培育起來的。生活在現代都市的人們，出乎意料的喜歡樸素的顏色，說不定也是源自於這樣的歷史背景。

雖然乍看下是沒有彩度的灰色，但卻經常會隨著狀況和感情而展現出多彩的模樣。

胡粉色

帶有微微黃色調的白。
以貝殼為原料的白色顏料。

ffffffc
C0 M0 Y2 K0

◆ 相關色彩

月白

是含有些微藍色調的白色。雖然月亮的顏色有各式各樣的變化，但月光照射在白色的沙灘或肌膚上時，看起來會帶著藍白色的光輝。

乳白色

是如牛奶一般帶有微微黃色調的白色。和胡粉色很相似。以形容詞來說，它經常被拿來形容溫泉水的顏色或白皙的肌膚。

純白

毫無多餘色調的純粹白色，又稱為真白，色名是到了近年才確立的。古人會用這個詞來代表沒有受到污染的純潔心靈。

胡粉是將貝殼加熱後磨成的粉末，在日本畫中是歷史悠久的白色顏料。它是帶有微微黃色調的白色，也是看起來具有柔和質感的白色。以顏料來說，它不只能表現白色，也能和其他的顏色混合，創造出柔和的色調。雖然在一般人心中是單調的白色，但實際上的變化卻比想像中還要多。車身的顏色就是一個例子，在1980年代之前，所謂的白車，都是以略帶黃色調的米白色為主流，不過到了1990年代以後，市面上開始出現純然的白、偏粉紅的白、帶膚色的白、偏藍的白等各式各樣的白色系車身，在時尚界也是一樣的狀況。當然，日本自古以來就有「月白」、「乳白色」、「純白」、「銀白色」、「卯花色」等白色，讓生活與文化相當多采多姿。不過，因為白色很容易受到周圍的光線和色彩影響，所以就是同樣是胡粉色，也經常會隨著狀況而呈現出不同的樣貌。富有這種細微的差異也是白色的魅力之一。

白色是除了黃色調、紅色調、藍色調等，連將重點放在透明感上都很容易看出細微差異的顏色。

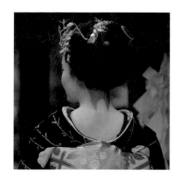 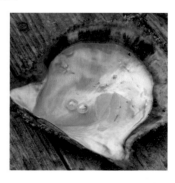

183

墨色

呈現出多種姿態的黑色。

真正的黑色是肉眼看不見的？

原本所謂的墨色是指，在被稱為「墨之五彩」的濃、焦、重、淡和清之中，屬於焦的灰黑色。雖然乍看之下就像是黑色，但卻會隨著觀者的心境和狀態，而呈現出各式各樣的感覺。書畫中所使用的墨，是用焚燒菜籽油或松木所取得的煤，經過調配成型後製成的產品，外觀會隨著畫家和觀賞者而呈現多采多姿的樣貌。從科學的觀點來看，地球上並不存在真正的黑色，這是因為真正的黑色會吸收所有的光，所以肉眼無法看見。據說在一般狀況下，能被辨識為黑色的，是指可見光吸收率為95～98％的狀態，不過幾年前某家奈米科技研發公司成功研發出可見光吸收率99.965％的新材質，引發了話題。聽說看著這種材質的時候，就連它是什麼形狀也都完全看不出來，感覺就像是一個空空的洞穴，其中的原理就和宇宙中的黑洞無法被肉眼辨識的現象是一樣的。有些黑色會讓肉眼看不到實際存在於眼前的物體，也有些黑色卻能像墨色一樣呈現出豐富的面貌，黑色的世界可說是既深奧又無邊無際。

◆ 相關色彩

漆黑

深邃且帶光澤的黑色。源自於塗上黑漆的漆器。曾被用來當作「純白」的反義詞。經常有人用它來形容黑夜與黑髮。

黑檀

略帶紅色調的黑色。是常綠喬木——黑檀的木材色澤，它是十分堅硬的木材，具有光澤的黑色，常被使用於高質感的家具等。

暗黑色

雖然色名讓人聯想到科幻或歷史小說，但其實是日本的傳統色彩之一，是非常暗的黑色。也可以用來比喻前途完全未知的狀況。

黑色除了擁有多采多姿的樣貌之外，也具有讓周圍色彩更加凸顯的效果。

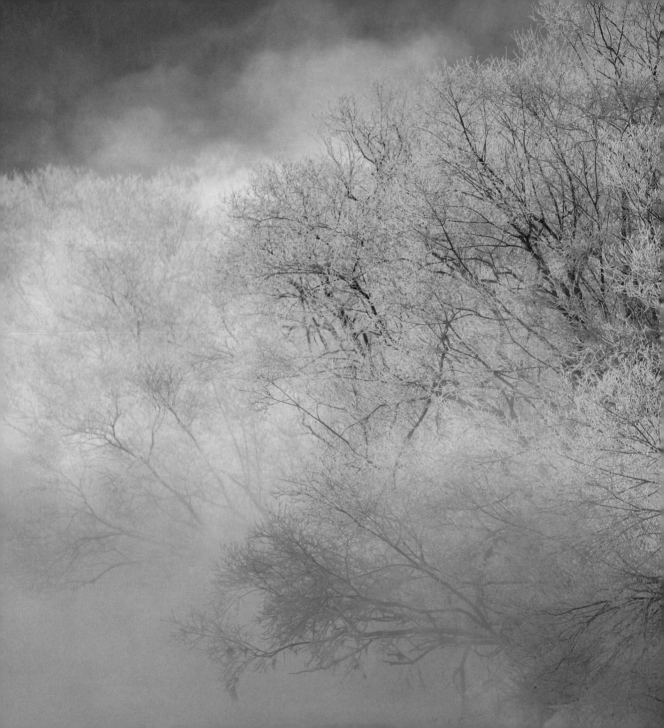

INDEX

191

日文版 STAFF
［監　修］吉田雪乃
［繪　者］松尾美幸

［編　輯］山下有子
［設　計］山本弥生

參考文獻
《日本の色辞典》（紫紅社）
《暮らしの中にある　日本の伝統色》（大和書房）
《日本の伝統色を愉しむ》（東邦出版）
《日本の伝統色》（パイインターナショナル）
《伝統色で楽しむ日本のくらし》（マイナビ出版）
《色の名前事典》（主婦の友社）

日本の色圖鑑

2019 年 1 月 1 日初版第一刷發行
2019 年 4 月 1 日初版第二刷發行

監　　修　吉田雪乃
繪　　者　松尾美幸
譯　　者　王怡山
主　　編　陳其衍
美術編輯　黃郁琇
發 行 人　南部裕
發 行 所　台灣東販股份有限公司
　　　　　＜地址＞台北市南京東路 4 段 130 號 2F-1
　　　　　＜電話＞(02)2577-8878
　　　　　＜傳真＞(02)2577-8896
　　　　　＜網址＞http://www.tohan.com.tw
郵撥帳號　1405049-4
法律顧問　蕭雄淋律師
總 經 銷　聯合發行股份有限公司
　　　　　＜電話＞(02)2917-8022

國家圖書館出版品預行編目資料

日本の色圖鑑／吉田雪乃監修；松尾美
幸繪；王怡山譯. -- 初版. -- 臺北市：
臺灣東販, 2019.01
192面；18.2×19.2公分
譯自：日本の色図鑑
ISBN 978-986-475-885-2(精裝)

1.色彩學 2.顏色

963　　　　　　　　　　　　107021010